世界名畫家全集

魏斯 ANDREW WYETH

何政廣●編著

藝術家出版社

美國寫實派大師

魏 斯

A. WYETH

何政廣◉編著

藝術家出版社

目　錄

前言

很久以來，我就深被魏斯（Andrew Wyeth）的藝術所感動。記得三十三年前第一次撰文評介魏斯，那時他榮獲詹森總統頒授「自由勳章」。後來我在美國駐華大使酒會中，看到魏斯的蛋彩畫〈聖燭節〉（一九五九年費城美術館以三萬五千美元購入此畫，打破該館收購當代美國畫家作品最高價記錄。）那是與原畫尺寸相同的彩色複製品，描繪室內一角，陽光斜射入屋內，窗外是一片翠綠草地和幾根鋸斷的木頭，畫面透出無限清新、寂靜氣氛，至今仍然印象深刻。

魏斯的繪畫，往往透過鄉村小屋，山野鳥獸和樸實的小人物，表現存在於人類內心的孤寂感。在極端寫實的優美自然景象和洋溢詩情作品中，潛含著一股淡淡的哀愁與懷鄉的感傷。他以敏銳的感觸，精緻的寫實技巧，捕捉視覺的一瞬，與心理的想像聯結，以至高沈默的態度表達對人生的禮讚。

魏斯的家庭環境極具藝術背景。他一生只上學兩週，全部教育得自家庭與大自然。他出生在賓州費城郊外小村查茲佛德，多彩多姿的家庭藝術活動，使他從小就對家鄉產生濃鬱的感情。他一生除了每年夏天到緬因州度假外，從未離開查茲佛德。所畫的對象也不出這兩個小鄉村，這裡就是他生活的宇宙，其名作〈克麗絲蒂娜的世界〉、〈海風〉、〈愛國者〉和〈遠雷〉等都是在這裡孕育出來的。尤其是〈愛國者〉，他在自述中以這幅畫爲例，談到他的創作過程，蘊含著豐富思想與真摯情感，讀來引人入勝。

「我畫查茲佛德附近的山丘，並不是因爲它比別處的山丘優美，而是因爲我生於斯長於斯，它對我有特殊的意義。」魏斯在自述裡指出歐洲對他而言毫無意義。他又說：「目前只有一件事鼓舞我不斷前進，那就是建立美國的藝術家能創造屬於自己藝術風格的信心。」從這裡可以看出，他是一位很有獨立見識的藝術家。

美國波士頓美術館前任館長勞斯本，曾指出一九五〇年和六〇年代美國流行前衛藝術，只是美國文化長期發展過程中的短暫現象，美國建國兩百年來培育出來的「美國寫實主義」藝術已經根深蒂固，魏斯是其中最優秀的代表人物之一。魏斯在今天被人與抽象表現派大師傑克生·帕洛克相提並論，分別代表美國的寫實與抽象藝術的兩個頂端。可見他在現代美術界的地位是卓然而立的。綜觀魏斯的藝術，也確實應該給他如此崇高的評價。

寫於藝術家雜誌社

魏斯的生涯與藝術

　　二十世紀人類文明的高度發展，破壞了大自然的原始面目，改變了人類的生活環境，使人類失去了與大自然融爲一片的寧靜生活。熱愛與嚮往自然的思想，深深蘊涵於人們的心中，對自然與鄉土的懷念油然而生。

　　第二次世界大戰後在畫壇嶄露頭角的安德柳·魏斯（Andrew Wyeth），現在已成爲美國最偉大的畫家，也是美國國內最受大衆歡迎、最負盛名的畫家之一，他的個人畫展先後在美國各大美術館舉行，每一次都造成很大的轟動，作品價格也很高。他描寫美國鄉間自然風土人物的繪畫，精緻逼真的寫實風格，表現了人與大自然的交流與調和，取材樸實而富於同情的精神，引發人們懷念鄉土與自然的情思。

　　魏斯的畫多是描繪他的家鄉——賓夕法尼亞的查茲佛德小村莊上的人物與景物；泥土的芬芳、草的滋長及枯萎、颯颯的吹風、充滿陽光的氣候，在這環境生長著的牛、犬、鳥獸、加上男人與女人、家屋等，他常以抒述故事的方式表現這些美國的風土與自然，筆觸精巧而微妙，多用低調的色彩描繪。出現在他畫中的對象——孤屋、老人、村婦、鳥獸和草木，含有一股靜寂與淡淡的哀愁，充滿真實性，富有鄉土情調，洋溢著一股動人肺腑的詩意，在平凡中賦與情感。許

深藍色的日子
1939年　水彩畫
45.7×55.9cm
私人收藏

多美國人在魏斯的畫前都響起了靈魂深處的共鳴。

懷鄉寫實大師

　　魏斯被讚譽爲美國懷鄉寫實主義（Nostalgic Realism）繪畫大師，他以寫實手法描繪他熟悉的鄉土景物，將視覺經驗加以想像的組織，有濃厚的鄉土色彩，創造出獨特的懷鄉寫實作風。我們所説的「美國寫實主義」通常是指一般美國傳統的寫實主義，從德萊塞的《美國的悲劇》爲代表的寫實主義文學爲起點，至溫士洛・荷馬（Winslow Homer 1836－1910）、湯瑪士・艾肯斯（Thomas Eakins 1844－1916）、愛德華・霍伯（Edward Hopper 1882－1967）等名畫家的寫實主義繪畫可以看出，美國文藝的根底潛流著傳統的寫實主義精神。這種精神直到今日仍然根深蒂固。

　　今天美國現代美術中的寫實主義，無論在內容與意義上

愛德華・霍伯的畫作
〈前進城市〉　1946年
油畫畫布
68.6×91.4cm
華盛頓，菲利普
收藏館藏

草葉（爲〈冬天的原野〉所畫）　1941年　乾筆畫　43.2×54.6cm　瑪格麗特・亨帝藏

都較過去複雜多歧，有手描的寫實作品，有應用實物的普普
藝術作品，也有應用攝影技術的超寫實主義，從具體的物象
追求寫實主義的精神，因爲其創作觀念與過去截然不同，所
以被稱爲新寫實主義。五十年代與六十年代的美國現代美
術，幾乎是抽象繪畫的天下，抽象表現主義與幾何學抽象畫
風靡一時。不過爲時不久，新寫實主義、普普藝術等相繼興
起。到了七十年代美國的傳統寫實主義重新復活，反映了美
國藝術的本質。

　　傾向這種寫實主義的畫家中，最典型的美國畫家，同時
風格最獨特的畫家首推魏斯。他與抽象表現派畫家傑克生・
帕洛克（Jackson Pollock）及雕刻家大衛・史密斯（David

狄爾修的農莊　1941年　蛋彩畫　55.9×101.6cm　私人收藏

Smith）同爲美國藝術界的代表人物，具有崇高的地位。但是由於他一直遠離美術市場的大都市，過著隱居般的鄉村生活，人們對他一直瞭解不多，近年來由於他的回顧展不斷在美國各大重要美術館展覽，才使得大家對他有更多的認識，甚至對他的藝術產生狂熱的愛好與熱烈的評論。因爲在第二次世界大戰後的二十年，美國藝壇是抽象畫的全盛時代，抽象藝術風靡一時，使得寫實派畫家黯然失色。但是魏斯仍然堅守著他那獨特的寫實畫風，他不但未被抽象畫的洪流所淹沒，反而與第一流的抽象畫家齊名，人們常把他在寫實畫壇的地位與抽象畫壇的代表畫家傑克生・帕洛克相比擬。這種情形簡直是一個奇蹟。

　　更微妙的是正當魏斯的寫實藝術到達登峯造極之際──一九七〇年代，抽象畫沒落了，新寫實主義抬頭，轉而成爲藝壇的主流。魏斯終於幸逢其時，這種機運的來臨完全是他始料未及的。他的創作完全是爲了追求自己的境界，從不迎合風向或趨時附會，由於，他的影響力日益增大，反而變成時代潮流跟隨著他走。

冬天的原野　1942年　蛋彩畫畫布　43.8×104.1cm　紐約惠特尼美術館藏

榮獲自由勳章

　　從另一個角度來分析，魏斯的繪畫不迎合時代潮流而能得到美國大眾的喜愛與支持，實與他的畫充滿美國風土色彩有密切關係；德沃夏克的交響曲「新世界」及佛斯特（S. C. Foster）的民謠裡流露出美國人民對大自然風土的讚賞與熱愛，開拓時代與大自然為伍的生活，是令人嚮往的。這些在現代的美國已是逝去了的美好回憶，而魏斯的畫正勾起

　　了現代美國人們對拓荒時代先民生活的追憶與幻想，很自然地產生一種親和感。

　　由於他在藝術上的特殊成就，一九六三年他榮獲詹森總統頒贈美國人民最高榮譽勳章——自由勳章（Medal of Freedom）。自由勳章原是杜魯門總統於一九四五年設立，以作戰有功者爲頒授對象，至一九六一年甘迺迪總統指示把頒授對象擴及藝術文化方面。魏斯是第一位獲此殊榮的藝術家，詹森在頒獎時讚譽他描寫了生命的真實。魏斯的作品，

春日融雪的洪流　1942年　蛋彩畫　78.7×55.9cm　小保羅‧寇得門‧卡波收藏

近年來已被全美各大美術館爭相收藏，在紐約現代美術館、德揚美術館、威明頓戴拉維爾美術館、費城美術館、夏威夷藝術中心、安杜夫美術館、水牛城的奧布萊特‧諾克士美術館等都藏有他的傑作。一九七○年波士頓美術館開館一百年紀念展，特地籌劃舉行規模盛大的魏斯大回顧展，作品包括蛋彩畫、水彩畫及鉛筆素描等多達兩百幅，盛況空前。魏斯的受人注目，不僅限於美國境內，同時也逐漸引起外國藝術界的重視。一九七四年日本東京國立近代美術館也大規模舉行魏斯回顧展。在美術市場上，魏斯是美國現仍在世的畫家中，畫價賣得最高的畫家。他在美國藝術界佔據一個非常特殊的地位。

　　魏斯大半生活動的範圍，不出美國大西洋岸的二個小地

獵人　1943年　蛋彩畫　83.8×86.4cm　托樂多美術館藏

方——賓夕法尼亞州的小村查茲佛德和緬因州的數海哩地
區。前者是他的老家,後者是他夏天渡假的地方,他從未離
開美國,也從未到美國境內其他地方旅行。他繪畫的主題,
都與他自己的生活有密切關係,畫中景物也不會脫離緬因州
與賓州查茲佛德村的風土事物。魏斯的這種態度,顯示了他
的獨立自尊與自我認識。誠如他在自述中所說的:「我認為
一個人藝術的境界與深度是和他對事物的愛戀程度有深厚關

拍賣　1943年　蛋彩畫　55.9×121.9cm　私人收藏

（在某一個冬天，魏斯與他的太太及另一位古董商朋友到可尼斯多加牧場拍賣地，牧場的主人是一位高瘦的賓州人，剛喪妻三、四個月，他帶著魏斯等人去看他要拍賣的房子，牧場主人孤獨悲傷的神情，令魏斯印象深刻，於是他回去之後，即畫出此作，表達他當天的心情。）

係的；我畫查茲佛德附近的山丘，並不是因為它比別處的山丘優美，而是因為我生於斯長於斯，它對我有特殊的意義。」藝術家能夠把自己的真知，自己的感想，真正貫注於作品中，必能創造出富於真實性，有血肉有生命的藝術作品。因此，要真正瞭解藝術家的作品，必須先要對這位藝術家的人和他生活的環境有所認識，尤其以魏斯來說，環境對他的藝術更有絕對的影響。

藝術家的成長

　　一七七七年九月九日，率領一萬二千兵力的喬治・華盛頓與莎・畢里哈伍將軍率領的英國軍隊激起正面戰鬥。這一天，華盛頓率領軍隊拔營於賓州威明頓內注入杜勞恩灣的布朗迪瓦因支流淺灘岸上，與英軍發生最初的對陣，美英兩軍的實際戰鬥卻發生在查茲佛德村的渡口。這次戰鬥，華盛頓的軍隊死傷千人，吃了一次敗仗。

　　出身藝術家庭的安德柳・魏斯就在這個美國東部的查茲

春天之美　1943年　乾筆水彩畫畫紙　51.2×76.2cm　尼布雷卡－林肯大學歇爾登紀念美術館藏

佛德小村出生，在這裡長大，並且一直生活在這裡。他生於一九一七年七月十二日，從他的兒童時代觀察，他似乎生下來就是藝術家的命運。他的父親紐威·康瓦斯·魏斯（一八八二～一九四五）是一位著名的童話故事插畫家，三位姊姊中有兩位是畫家，這兩人後來都嫁給畫家，而且還是他父親的學生。魏斯從小生長在一個藝術氣氛非常濃厚的家庭。在這種家庭藝術傳統培育之下，他的兩個兒子也都從事藝術工作，大兒子尼可拉是紐約的畫商，二兒子吉米則是一位寫實畫家。魏斯的妻子貝茜是他的祕書，來自世界各地寫給魏斯的信件，大部分都由貝茜處理。她並把魏斯父親的書簡加以整理編輯出版成一本值得紀念的書冊。

魏斯是家裡五個孩子中的老么，從小患有慢性的靜脈洞疾病，身體虛弱，只上學兩週即退學，未能和一般小孩同樣

聖誕節之晨 1944年 蛋彩畫 60.3×98.4cm 理查‧哈密爾頓家族藏

地到學校接受教育。對魏斯來說，他的家庭就是他的學校，
他接受的是家庭教師和父母親的教育，在父親的悉心照料
下，他開始畫家的生涯。從小父親就指導他作畫，這種生活
形態對他後來的影響極大。

　魏斯的父親紐威‧康瓦斯‧魏斯（Newell Convers
Wyeth）生於麻薩諸塞州，曾到特拉華州的威明頓，跟隨當
時最著名的插畫哈瓦特‧派爾（Howard Pyle）學畫。一九
○八年才移居於賓夕法尼亞州的查茲佛德，九年後成爲優秀
的插畫家。。他的老師派爾是一八七○年代美國插畫黃金時
代成名的插畫家，當時活躍的插畫家尚有雷明頓（Frederic
Remington）、佛洛斯特（A. B. Frost）、肯布爾（E. W.
Kemble）、達納吉布遜（Charles Dana Gibson）等，都執
教於費城的德勒克塞美術研究所。雷明頓自己還開設美術學
校，他在當時的數家雜誌上發表的許多描繪西部故事插畫給
予 N. C. 魏斯的刺激很大，一九○四年 N. C. 魏斯從派爾的

夜漁　1944年　蛋彩畫　57.2×92.7cm　私人收藏

學校畢業後，便到他嚮往的美國西部旅行，體驗西部開拓時代的氣氛。回來後他畫了許多探險童話故事插畫，最有名的是《金銀島》、《神祕島》等插畫。就在他正以豐富想像力積極從事這許多插畫創作時，安德柳·魏斯出生了（一九一七年），在這種環境氣氛培育下，小魏斯不可避免地受了父親藝術氣質的薰陶。N. C. 魏斯最敬愛的歐洲畫家是義大利印象派畫家塞根迪尼、法國田園畫家米勒、英國風景畫家康士坦堡等，他們的繪畫有一共通的特徵——以純樸田園生活為主題，表現了大地的芬芳和大氣的清澄。他也欣賞三位美國文學家——亨利·大衞·梭羅（Henry David Thoreau）、羅勃·福斯特和惠特曼（Walt Whitman）等描寫純樸自然的詩歌與散文。N. C. 魏斯在作插畫之外也常在農場工作，安德柳·魏斯常跟隨著父親，自然而然的對田園生活和大自然有一股格外濃鬱的情感。

藍色的垃圾手拉車　1945年　蛋彩畫　70.8×76.2cm　美國麻州菲利普‧候菲爾太太收藏

父親指導繪畫

　　魏斯從九歲起，開始練習水彩畫。十二歲時在家裡演過莎翁名劇，他的父親常在美國的慶典節日時在自己家裡安排節目，鼓勵五個孩子們演出莎士比亞的名劇，或舉行化裝晚會，培養孩子們的想像力、感受力和表達能力，啓發創造能力。老魏斯不僅教他們如何創作戲劇，更指導他們如何創作繪畫。

　　「他是一位偉大的教師，因爲他讓你真正去體驗你自己

東舍　1945年　蛋彩畫　61.6×120.3cm　卡本特夫婦收藏

對一切事物的看法，喚起你對物體之本質與特性的好奇心。
他教導我們說：『繪畫必須反映出畫家的內心──這就是繪
畫的方法。』」魏斯回憶他父親講過的話，這些話給他留下
很深刻的印象。老魏斯一向反對向學生灌輸繪畫規則或公
式，他極力主張：「人只能畫他瞭解得最深切之物，而且必
須心領神會，與其共處，深入內在，成為其不可分離之部
分。」

「要將自己完全投入，去體驗描繪的對象，如此才能使
自己描繪出所刻畫的人或物。倘若你畫一位駝背者，你自己
的背也必會感到疼痛。」魏斯描述他父親說的話：「畫肖像
時，他教我感受顴骨和眼窩。」因此，即使到了今天，魏斯
仍然時常用手去摸模特兒的頭，靠近得可以感受到對方的呼
吸，而且仔細觀察。

老魏斯所強調的不只是精神的投入，他也注重繪畫的基
本知識，他認為這是進入詮釋個人境界以前必備的知識。老
魏斯常用石膏像、靜物和風景素描來訓練他的眼睛和手。一
方面重視繪畫技術，一方面鼓勵個別表現的培養。他注重技

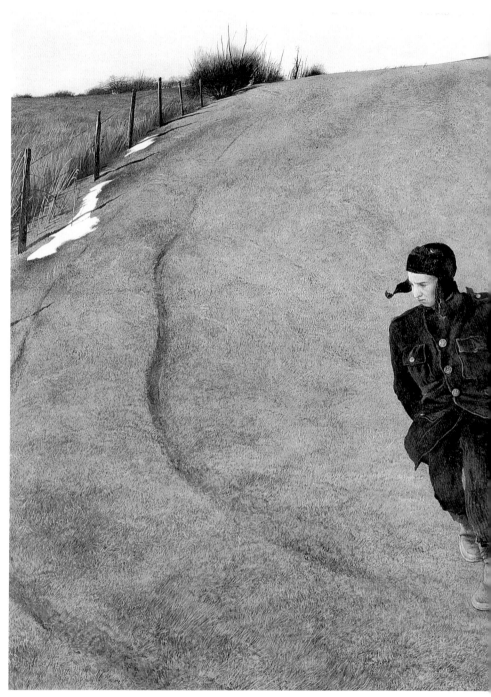

一九四六年的冬天　1946年　蛋彩畫　79.7×121.9cm　美國洛利市北卡羅米納美術館藏

亞琦修女的教堂　　1945年　　蛋彩畫板　　63.5×121.9cm　　美國菲利普學院安迪生畫廊藏

術訓練也許彌補了他在藝術上自覺的有限才華。雖然他曾在哈瓦特‧派爾門下受過很好的繪畫技術指導，但他卻一直從事插畫工作，這是他始終引以爲憾的，即使在這方面他成就很高。他也爲此始終覺得沒有時間去從事創造憑自己觀察，表現對鄉村生活深切喜愛的繪畫作品；對他而言，那才是一位藝術家的真正職責，而不是以誇張手法刻板地去描繪一些浪漫想像中的英雄故事。他抱怨「插畫」過份限制創造的過程，而且太商業化，受時間限制，完全建立於膚淺的技巧，憑效果和誇飾贏取豐富的收入，除掉含有一些文藝意義，表達通俗插曲外，其他一無可取。

　　雖然老魏斯少有時間，也沒有下定決心做一位純藝術家，但他也作了不少具有獨立性的繪畫作品，發表過對當代繪畫的看法，爲其家族創造了一個很好的藝術環境，給予安德柳‧魏斯對藝術正確的認識。老魏斯堅決主張唯有當藝術家團結起來反抗當時外來流行風格，而以一顆與其國土和大眾緊密貼合的心來從事創造，才能產生偉大的美國藝術風格。他蔑視那些遠離鄉土，遷到城市中與所謂「藝術勝地」

雄鹿　1945年
水彩畫
73.7×57.8cm
私人收藏

爲伍，追趕時髦，或那些到國外旅居，而不浸潤於自己家鄉
文化的藝術家。因此，老魏斯很崇拜杜勒（Dürer 德國初期
文藝復興大畫家）、林布蘭特（Rembrandt 荷蘭十七世紀
大畫家）、荷馬（美國畫家）等自始自終與日常景物接觸而
後予以昇華的作品。

　　安德柳・魏斯早期作品便是受父親所崇拜的這些名畫家
影響。荷馬的影響反映於他早期的水彩畫中（如一九三九年
圖見 11 頁　　水彩畫〈深藍色的日子〉）──水彩畫有如油彩般的強力奔放
感覺。他很敬佩荷馬的水彩畫中所表現的男性力量，不過對

於色彩的控制和捕捉自然的本質，魏斯卻有自己的看法。杜
勒的精密描繪手法，也對魏斯從事對象細節描繪有啓示作用
（如一九四一年乾筆畫〈草葉〉）。安德柳・魏斯曾說他父親　圖見 12 頁
對某些東西的處理態度就像電影上的特寫鏡頭，把攝影機對
準物體由遠突然拉近距離，跳到對象前面，這種手法常使一

存放柴薪的小棚　1945年
蛋彩畫　85.1×143.5cm
波特・席特夫婦收藏

部故事連環畫變得戲劇化。在安德柳・魏斯手中，這種方法
成爲一種研究自然的基本工具。

　　最值得我們注意的一點是安德柳・魏斯雖然是在一位著
名插畫家父親的調教下長大，但是他仍然從小就表現出自己
突出的個性，尋求自己的生活方式；並未跟隨父親走過的路

庫尼爾的山丘　1945年　鉛筆、乾筆畫　55.9×111.8cm　羅伯特L.B托賓收藏

子，反而創造出另一種屬於自己的表達思想方法。這是他日
後青出於藍，能夠成功的一大因素。

第一次個展

　　安德柳‧魏斯首次嶄露頭角是一九三七年的首次個人畫
展，在紐約的馬格貝斯畫廊展出水彩畫，當時他才二十歲，
全部展出作品在第一天即全部被人訂購，同時又獲得藝評家
的賞識。這時期他的作品均為描繪風景的水彩畫，有些近於
印象主義作風。

　　第一次個展的成功對他來說只是一個起步，對自己的作
品他絲毫不覺得滿意，他自認一位真正嚴肅的藝術家應該運
用一種更貼切的媒介物，終於他選擇了蛋彩畫。他發現蛋彩
畫可以彌補水彩畫的稀鬆脆弱缺點，也足以去掉其技巧中較
華而不實的部分，一種克制真正本性的混沌面。蛋彩畫具有
表面乾燥、顏色特殊、筆觸可以細膩表現等優點。這種對材
料的選擇，奠定他日後成為風格獨特藝術家的基礎。

　　老魏斯也作蛋彩畫。安德柳‧魏斯和他父親都是經由彼

克麗絲蒂娜・歐遜　1947年　蛋彩畫　83.8×63.5cm　喬瑟夫・佛尼・李德夫婦

海風　1947年　蛋彩畫板　47×69.9cm　安赫斯特學院蜜德美術館藏

霍夫曼的泥沼　1947年
蛋彩畫　75.6×140cm
查理・梅爾夫婦藏

德・霍特（魏斯的姊夫）介紹而使用蛋彩畫，然而父子兩人
對蛋彩畫表現手法卻不相同。對老魏斯而言，基本上蛋彩畫
從未左右他的技巧，因爲他完全把它當作油彩使用，往往拿
它和油彩用在同一幅作品上，他引發觀賞者之感情的方法，
都訴諸於某些強烈文藝性，身爲插畫家他可說一生都用繪畫
敍述故事，因此，要克服一種習慣性的繪畫溝通思想方式相
當困難。例如老魏斯的〈庫辛曼夫人的家〉、〈島之葬禮〉或
〈黃昏〉等畫都有這個缺點——太重視文藝性的敍述，而失掉

繪畫本身的獨立性。在〈庫辛曼夫人的家〉一畫中，僅強調霧
與神祕的氣氛，看來很接近童話故事的房屋插畫。在〈黃昏〉
一畫中，他畫臉色憂鬱緊張的農夫和神采渙散的女兒佇立在
木欄杆旁，為垂死母親而哀傷，農舍在幽暗陰影中閃閃發
光。主題的刻畫也太偏重文藝性的描述，以至忽視了繪畫性
的直接表達，也未發揮出繪畫材料的特性。

魏斯比他的父親富於彈性，沒有那種偏於文藝性的習
慣。因此，他雖然和父親用相同顏料作畫，有時甚至描繪相

克爾　1948年　蛋彩畫　77.5×59.7cm　私人收藏
玉米種子　1948年　蛋彩畫　39×70.8cm　私人收藏
（右圖）

近的事物，但是表現出來的作品卻截然不同。例如他的〈夜
漁〉，特別選擇一個戲劇性的時刻，描繪深夜乘船捕龍蝦的
情景，就其夜色而言，此畫與其父的〈黃昏〉相類似，可是他
的創意卻很大膽，企圖摒棄一切細節，讓主題獨立發言。在
這一時期，他常竭力運用不訴諸任何情節的手法，簡潔有力
的傳達內在戲劇性的感情。在〈拍賣〉一畫中，題材一如他父

圖見 21 頁

圖見 18 頁

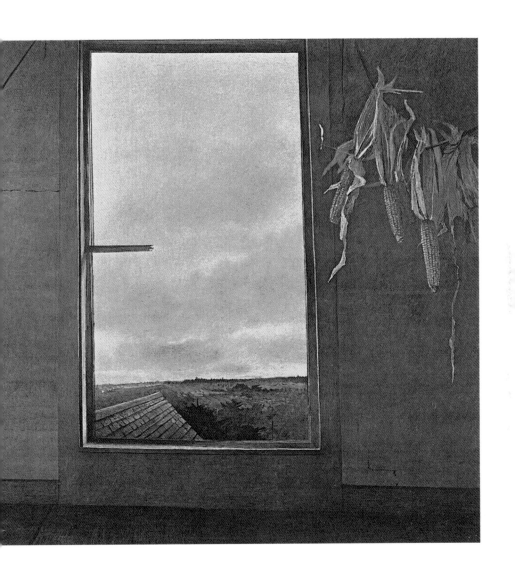

　　親在〈黃昏〉中所畫的也是一個動人心弦的時刻：一位農夫在
太太去世後，被迫拍賣所有財產。魏斯在這幅畫中，透過含
蓄的畫面——灰淡天空、貧瘠大地、嵯峨的樹枝和毫無綠意
的山坡，再加上前景的泥濘路，遠方參加拍賣的人羣，以畫
面本身傳達出悲痛的氣氛。

　　安德柳・魏斯比他父親在藝術上更富冒險的特色，這並

克麗絲蒂娜的世界　1948年　蛋彩畫石膏板　82×121.4cm　紐約現代美術館藏

（魏斯的成名作，描繪緬因州田園光景，以他附近的農莊主人的女兒克麗絲蒂娜爲題。）

烏鴉飛過　1949～1950年　蛋彩畫　44.5×68.6cm　美國大都會美術館藏
（畫中人聽到烏鴉飛過，有不詳之兆，臉部顯出驚懼莫名之狀。魏斯常描繪心理內在感觸，以眞實表現抽象意念。）

非暗示一種衝突，而是觀點的不同，一種代與代、天才與天才間的差異。他父親的畫與同時期的伍德、班頓等人作品較相稱，如〈牛奶房〉老魏斯以自家院子爲背景的畫，令人聯想到其他畫家的風格——綠草受杜勒啓示，畫中光線有林布蘭特的影響，低頭工作的農夫令人聯想到荷馬的作品。然而安德柳·魏斯處理這種題材必能精於取捨，將細節刪去，只描繪他感到興趣的部分，如〈牛奶罐〉一畫，如此簡潔處理更富有空間感。

圖見85頁

圖見84頁

　　魏斯一家人每年夏天都到緬因州渡假，在魏斯二十二歲那年的夏天，他認識了一位十七歲的少女——貝茜，次年（一九四〇年）他即與貝茜結婚。緬因州和賓州的查茲佛德對他有一份特別感情，他作畫始終以這兩個地方所見事物爲主題。

指北針　1950年
蛋彩畫
91.4×46.4cm
哈佛大學
華茲渥斯圖書館藏

〈幽靈〉習作　1949年　水彩畫　41.9×27.3cm　私人收藏

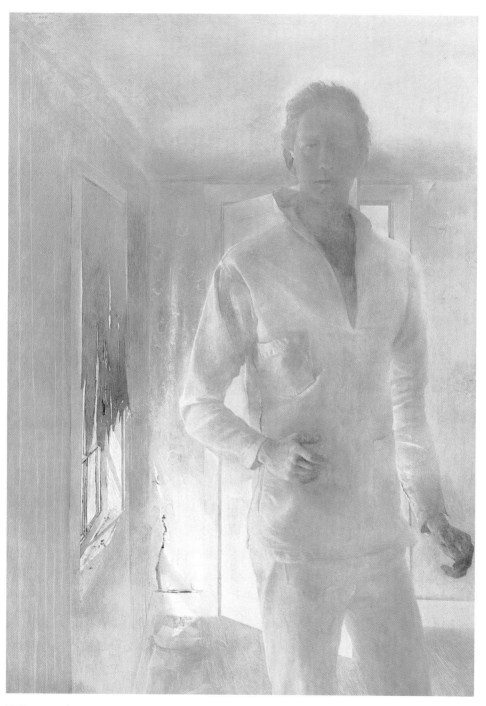

幽靈　1949年　蛋彩畫板　76.2×50.8cm　新不列顛美國美術館藏

波浪　1950年　蛋彩畫板　38.1×91.4cm　美國新漢伯斯爾州，曼徹斯特卡利爾美術館藏

翱翔　1950年　蛋彩畫板　121.9×220.9cm　美國雪爾本美術館藏

擊鐘索　1951年　蛋彩畫
73.7×28.6cm　威廉A・渥斯夫婦藏

緬因州來的人　1951年
蛋彩畫　52.7×50.8cm
艾特尼亞夫人收藏

被踐踏的草　1951年
蛋彩畫畫紙
50.8×46.4cm
安德柳·魏斯夫人收藏
（右頁圖）

摸索的歲月

　　一九四○年代，他常以每個不同角度去研究描繪這些地方的景物。例如查茲佛德地方的山毛櫸和篠懸木等樹木，便是他喜愛描繪的題材。在〈狄爾修的農莊〉，他站在背後角度描繪。在〈春天之美〉一畫中，他走近這些樹木，描繪生長在樹根間的小花。在〈獵人〉一畫中，則像一隻鳥俯視樹木。在〈春日融雪的洪流〉一畫中，將樹木畫成「中流抵柱」，帶綠色的樹葉伸展在河流的上空。這幅畫特別費盡心力才完成，他父親一看之後，又驚又喜地說：「安德柳已能棲立於急流中的柱子上了」。

圖見13、19、17、16頁

　　在這些摸索的歲月裡，插畫一直是魏斯的好媒介。在第二次世界大戰時，他爲聯軍設計一幅海報，在當時經濟艱苦

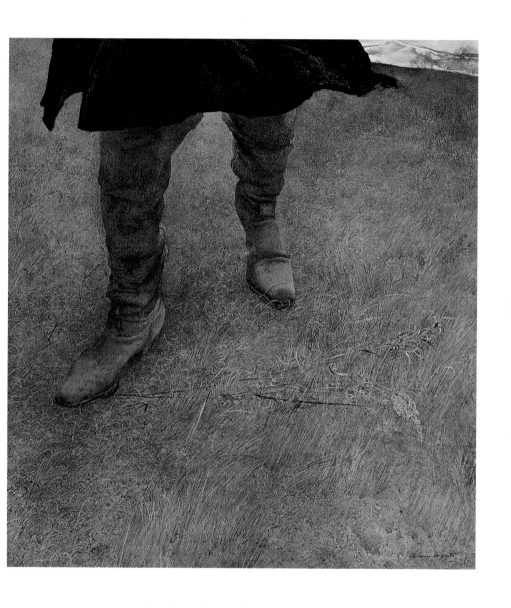

的時代裡，他收過幾本書的插畫稿酬，例如一九四三年的
〈獵人〉就曾被用爲《星期六晚報》的封面，另外他也作了幾幅
描繪篠懸木的插畫。

　　此時，插畫也許已成爲年輕魏斯的職業了，可是當一九
四三年《星期六晚報》要求他續約時，他卻一口回絕了這一份
具有誘惑力的報酬。他從父親的際遇，已經瞭解到一位藝術

遠方　1952年　乾筆畫　34.3×53.5cm　私人收藏

49

角落　1953年　乾筆水彩畫畫紙　34.3×54.6cm　威明頓，戴拉威爾美術館藏

家爲了職業必須忍受兩種不同藝術折磨的緊張與痛苦，插畫
只能算是糊口的職業，一方面作插畫，一方面又想從事純藝
術創作，不只在精神上會形成一種掙扎，而且在純藝術創作
上很難有成就——他父親就是一個例子。

邁向成功之路

　　魏斯這種明智的抉擇，獲得剛與他結婚的年輕太太——
貝茜的熱誠支持，她堅決反對魏斯繼續把精力耗費在插畫
上。她鼓勵魏斯從事純藝術創作，使他邁向成爲一位成功的
藝術家之路。

　　貝茜真是一位偉大的女性，在她的鼓勵下，魏斯這位藝
術家已經漸漸改變他的繪畫風格，不再作插畫，使他專心一

克麗絲蒂娜‧歐遜　1952年　蛋彩畫　63.5×73.4cm

意探求繪畫創造。從〈春日融雪的洪流〉便可見到他朝新方向
的轉變，尤其把這幅畫與他一年前所畫的〈狄爾修的農莊〉相
比較後更爲明顯。在較早一段時期，魏斯因採取一種普通風
景畫的觀點，所以運用樹木和樹枝襯托常見的鄉村景色。然
而在〈春日融雲的洪流〉裡，他大概地強調一顆長在急流溪旁

貝殼　1953年　乾筆水彩　30.2×40.6cm

降雪之風　1953年　蛋彩畫板　94.5×122cm　華盛頓國立美術館藏

的大樹──採取近距離，擴大樹幹與葉子的空間，同時鉅細無遺地呈現於畫面上。從這裡，魏斯開始發現新的觀點，帶有不朽的價值觀念的原理：倘若自然的細節現象，在望遠鏡裡放大清晰觀察而仔細一一描繪出來，其比例尺寸經過微妙修正後，某種奇妙的精力便油然而生。孤獨的自然細節會變成魔術般地「存在」，而且，正如藝評家所說的通俗之物也足以令我們驚奇，此刻雖短暫卻極不尋常。

　　這種對自然的驚嘆激發與強調，早在一九三〇年到四〇年間已是美國藝壇傾向風格之一。當女畫家歐姬芙（Georgia O'keeffe）稱她在畫中吹動花朵，促使忙碌的紐約客駐

足觀賞其畫；攝影家威斯頓（Edward Weston）在他一九三〇年日記中談到他的理想時說：「我希望事物的神祕性，能比我們肉眼所能見到的更深一層地被揭開來，更清楚地展現在我們面前。」那時，他們所追求而渴望得到的便是如此的境界。

　　假如將魏斯在一九四〇年代所作的畫，與二十年前歐姬芙和威斯頓兩人作品相比較，在對自然的研究上，令人有更混亂的印象，這是因爲一九四〇年間的繪畫表現重點已有所改變。在當時受戰爭創傷時代中所產生的藝術，遠比一九三〇年代中那些僅具浮躁社會意識感的藝術較爲嚴肅而激昂得多。這一時期藝術作品中常出現的是死亡的景象、棺材、追悼和受難者。如威斯頓的〈鵜鶘鳥〉、葛瑞夫的〈受傷的海鷗〉、班尚（Ben Shahn）的〈沙哥與凡瑟迪的悲哀〉。這種題材在一九四〇年代中分別以明喻或象徵的形式出現在魏斯的作品中，例如死鳥、枯葉和被棄置的廢屋等。一九四二年

圖見 14 頁

畫的〈冬天的原野〉，前景就畫了一隻死鳥。在一九四四年的

圖見 20 頁

〈聖誕節之晨〉，魏斯畫一位好友的母親於聖誕節早晨逝世，家人將她置於家中讓人祭悼，爲了紀念她，這位藝術家立刻將他對人類死亡的看法描繪出來，畫中她的軀體與她心愛的綿延不盡的賓州原野合而爲一，同時天空中有顆孤星（像是伯利恆的那顆）在閃爍。

　　〈聖誕節之晨〉很容易令人聯想到虛無的夢幻空間，帶有超現實主義的特徵。一九四九年他所畫的那幅〈幽靈〉——鬼

圖見 43 頁

影幢幢的自畫像，也帶有這種感覺。可是就像前一時期魏斯運用放大特寫方法作畫一樣，這些一九四〇年代後期的作品，不過是代表他另一短暫的試驗。此時，他運用熟練的技巧創造許多特殊的氣氛，例如像鬼一般的人物、裂牆、光影和壓迫式的狹窄空間。在這些作品中，常過份強調不安和戲劇性效果，背景太過於瑣碎明顯；不過仍然顯示他想要表明超越摸索階級，想要在平凡的空間中創造無限感的理想。

克爾的房間
1954年　水彩畫
54.6×75.6cm
德州休士頓美術館藏

56

星期一早晨　1955年　蛋彩畫　30.5×41.9cm　紐約惠特尼夫婦收藏
（這幅畫其實應該說是星期二早晨，因為魏斯的妻子在星期一洗衣後，將洗衣用的竹籃靠在一旁，
到了星期二早晨，竹藍上覆蓋了一層前夜留下的積雪。）

一九四六年冬天

　　魏斯在這些作品裡表現的緊迫暗晦的感覺，不僅反映當時憂鬱年代的黯淡氣氛，也是對於一九四五年他父親突然因車禍意外死亡的反應。他父親的去世令他十分悲痛，以至十七年後他回憶往事時仍說：「一堆黃土是地獄，雖然形狀美觀，可是它令我回憶到家父，他就葬在裡面。」

　　為了應付一位在他一生中佔有如此重要地位者的去世，魏斯唯有一個辦法──即透過繪畫發洩悲痛的感情。繪畫是他排解內心憂鬱的唯一途徑。因為父親的去世所帶給他的失措和驚愕，唯有〈一九四六年的冬天〉一畫中那位直奔下山坡 圖見 24 頁

亞歷山大・桑德勒　1955年　乾筆畫　54×36.8cm　羅伯・蒙格瑪麗夫婦藏

艾倫（〈燒烤栗子〉習作） 1955年 乾筆畫 12.4×12.4cm 私人收藏

的青年才能淋漓盡致的表現出來；山坡土堆對他而言，含意
之深可說是「似乎這土堆正喘著氣──站起來又跌倒，幾乎
像是父親就躺在這土堆下」。

　　他曾說他在一九四八年所畫的〈克爾〉，含有一種隱喻，圖見36頁
畫中老人頭上的壁面掛有兩隻鐵鈎，那老人等於是描繪他父
親，他說此畫是他對父親所作的輓歌（他從未畫過他父

乾草槽　1957年　蛋彩畫　53.3×114.3cm　喬瑟夫E‧李凡夫婦收藏

圖見38頁

親）。魏斯的一幅極著名的畫〈克麗絲蒂娜的世界〉創作的靈感，有一部分即源自魏斯此時遭受的深刻失落和孤獨感，另一部分則與他花在克麗絲蒂娜‧歐遜小姐身上的特殊研究有關。

　　這樣描繪人物、動作或環境，對於魏斯來說，不但是新穎的，而且顯示他表現方法的擴大。早期喜好渲染描繪樹木或運用水彩的灑脫作風已經結束。隨著父親的過世，這位年輕的藝術家二十八年來首次經驗到比往昔一切更深刻的悲痛。父親生前的教導，那始終提及的要訣，給予他的深刻感受，實在是催生偉大作品的主要基礎。從此，魏斯已瞭解爲什麼他要作畫的原因，和他該畫的是什麼！他說：「有生以來，藝術第一次名正言順地從事繪畫」。

意義深長的一刻

　　「我對事物的感受比我所能畫出來的要強得多。在我動筆之前，留在我腦海中的印象，始終無法在繪畫中完全表達出來。」

First color sketch. A.W.

〈燒烤栗子〉習作
1955年 水彩畫
34.3×21.6cm
漢斯加勒夫婦藏

燒烤栗子 1956年
蛋彩畫板
121.9×83.8cm
查茲佛德,白蘭地河美術館藏
（右頁圖）

　　安德柳・魏斯一九四○年代中最值得紀念的繪畫,多是
完成於一九四七至四八年間,當時他已三十多歲。此時完成
的三幅畫,代表他早期作品的高峯。這三幅畫是〈海風〉、
〈克爾〉和〈克麗絲蒂娜的世界〉,表現出一種簡明有力的風
格,能夠把題材與他所欲表達的理想融會貫通。不過仍然帶
有他早期作品那種緊張焦慮和期待的氣氛。 圖見 32、36、38 頁

　　這三幅畫取材自兩個家庭,歐遜一家和庫尼爾一家。這
兩家的題材後來變成使魏斯最令人著迷的根源,也使形成魏
斯獨特藝術風格的因素變得更為洗練。這些因素就是一種冷
漠孤寂而觀察入微的現實主義手法的運用,構圖簡潔,以及

棕色瑞士牛的牧場　1957年　蛋彩畫　77.5×154.9cm

房間裡的鸚鵡螺　1956年　蛋彩畫　63.5×121.9cm

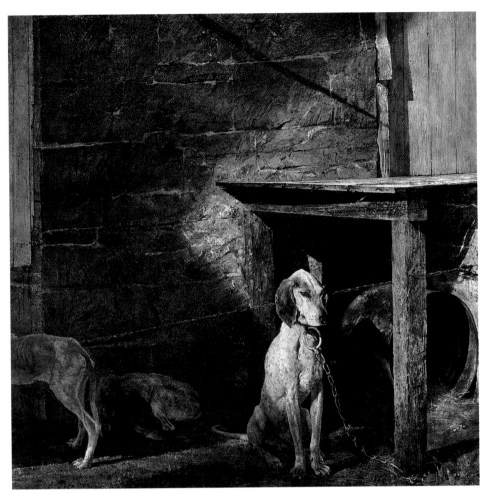

雷庫　1958年　蛋彩畫板　122×122cm　查茲佛德，白蘭地河美術館藏

自不尋常或令人意想不到的美妙角度來取景。此外，在〈克
爾〉和〈海風〉兩幅畫中，魏斯避免用〈克麗絲蒂娜的世界〉中
仍若隱若現的那種明顯的戲劇手法，或者說象徵手法。在
〈克麗絲蒂娜的世界〉一畫中，畫中的少女對矗立在地平線上
的那棟神祕的房屋，顯出緊張或者渴盼的樣子；但在〈克爾〉
和〈海風〉兩幅畫中，魏斯超越了這種寫實手法，而在畫中表
現意味深長的一刻。〈海風〉是從室內眺望窗外的風景，有草

碼頭邊修般斜坡　1958年　乾筆畫　50.8×74cm　安德柳‧魏斯夫人收藏

原、河流和樹木，從海上吹來的微風，吹動了半透明的白色
窗紗，彷彿給這座古老房屋注入了生命的活力。〈克爾〉一畫
描繪克爾在突然聽到他精神失常的妻子下樓來的移動聲響
時，歪著頭諦聽的神情。對我們而言，可能不必要去瞭解克
爾偏過頭來的理由；但是對畫家而言，爲畫中那位身體結
實、臉色紅潤的農夫找出一個暗示某種含意的姿態是極爲重
要的，而且這種姿勢要能夠和具有威脅性的鐵鈎和龜裂的閣
樓天花板，產生平衡作用。對他而言，畫中含意都從這種並
列的關係顯示出來。

　　對一幅畫中意味深長的「重要一刻」的發現，也許是魏
斯成熟的作畫風格最重要的部分。這一刻的獲得可能是由下
列偶然經驗刺激而來，譬如看到光線投射到一座大樓或者一
個人臉孔的一邊，或者在無意中遇到一個陷入沈思的小孩，
看到一張臉孔從黑暗中顯現。這些經驗可能發生在他徘徊散

初雪　1959年　乾筆水彩畫畫紙　33.7×54cm　威明頓，戴拉威爾美術館藏

步時，或在一個不平凡的日子裡很偶然的情形下發生的，甚至在作速寫時也會發生。但是無論何時發生，只要刺激到他的潛在意識，他對所見到的對象就會產生一種直覺，帶給他繪畫的靈感，使他情緒亢奮，覺得頭髮也豎了起來。有時他會立刻把這一神奇時刻轉變成一件重要的作品；有時這種意念會埋藏在他心中好幾年，等到他覺得準備得夠精鍊了，才開始把它畫下來。這偶然發生的神奇時刻，是魏斯談到自己創作時最喜歡提到的少數事情之一。由此可見，這一時刻在其藝術創作過程中佔有相當重要的地位。

走向雄渾風格

　　魏斯早期作品中特有的那種充滿不祥的氣氛，到一九五

圖見54頁

○年初期便逐漸消逝了；像含意深刻的〈降雪之風〉就顯出了一種嶄新的雄渾風格。這時期的人物畫顯得線條柔和而且深

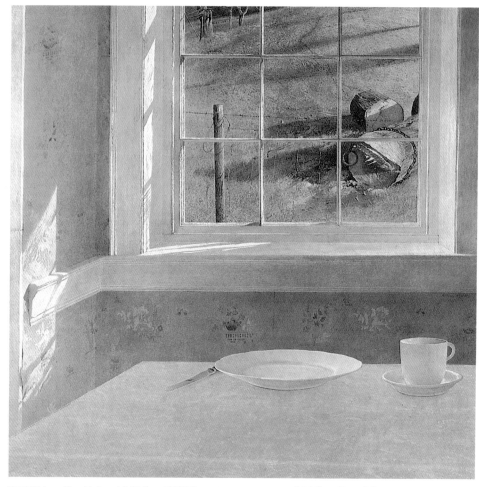

聖燭節（二月二日） 1959年 蛋彩畫 78.7×79.4cm 美國費城美術館藏
〈聖燭節〉局部 （右頁圖）

及畫中人物的內心，過去在他自畫像中所表現的那種焦慮，
也逐漸轉變成熱情和富於憐憫心的表現。

　　最好的例子莫過於比較他的兩幅克麗絲蒂娜的畫像，較
早一幅〈克麗絲蒂娜‧歐遜〉作於一九四七年，另一幅完成於
一九五二年。前者克麗絲蒂娜瘦骨嶙峋的身軀，不過是構成
整個氣氛的幾個因素之一，絕不會比斜射進來的光線更爲重

圖見 31、51 頁

小河灣　1958年　蛋彩畫　121.9×76.5cm

狼河　1959年　蛋彩畫　34.9×33cm
（ 在十月的某一天，魏斯坐在桌前，提筆寫信給他住校的兒子尼古拉時，看見一籃蘋果，於是他迅速以水彩將他畫在信頭上，之後他回到畫室後，又將此圖以蛋彩畫出。 ）

要。五年後，在〈克麗絲蒂娜·歐遜〉一畫中，她的頭髮顯得柔和得多，她的坐姿也很自然，她的人性感支配著整個作品，而且確立了整個作品的風格。在此畫中，撫摸小貓而出神忘我的歐遜，散發出人性的尊貴和親切的光輝。我們不但

〈 蛋秤 〉局部　1959年　乾筆畫　37.8×45.4cm　私人收藏

分享到畫家對她的熱誠，而且從她的自我反射中，更能意識
到我們共通的人性。魏斯作品中這種新的嚴肅和個人的沈默
感，部分是由於一九五〇年至五一年冬季他患了一次重病，
在瀕臨死亡後的領悟。那時他患了嚴重的支氣管炎，動了一
次大手術，使他有數月因身體虛弱而不能動筆作畫。這次危
險的體驗加上恐懼和敏感，使他對生命的寶貴、偉大和脆弱
有更深刻認識，也使他體會出藝術表現幅度應該更廣闊。早
期帶有誇張的手法，現在全被摒棄；色彩不再鮮麗，多以低
調描繪，畫面隱約含有沈鬱、孤寂的宿命感，強烈地轉向內
在情愫的表達。

熱中肖像繪畫

　　魏斯的這種轉變最顯著的是表現於肖像畫上，此時他愛
好描繪肖像畫，但並不表示他轉變為肖像畫家。相反的，他

冬蜂巢　1959年　乾筆畫　53.3×68.6cm　私人收藏

從不認爲自己是寫實的肖像畫家，他很少受人委託畫肖像，但喜歡畫那些他認爲有特殊印象的人物的肖像。他所畫的人物有些是他本人的延伸；有些深入他的過去，喚起他對往事的回憶；也有一些是在不可捉摸的情景下完成的。

　　他請來的模特兒有許多人就像魏斯自己一樣，一生中沒有到過較遠的地方，譬如緬因州的新英格蘭人，或者在查茲佛德附近住了好幾代的黑人家庭。魏斯欣賞他們在今天這個益顯物質化的世界裡，仍然保留的獨特的地方性和純樸的氣質。他所畫的湯姆・克拉克、亞歷山大・桑德勒、亞當・强

房舍　1959年　乾筆水彩畫畫紙　30.5×56.5cm　私人收藏

森等人，就是這一類單純、自然而樸實的人。

　　同時，魏斯也注意那些具有根深蒂固的美國經驗的人，那些成為美國特別而神祕的過去的活現化身的人們。〈芬蘭人〉這幅畫是對緬因州的一位鄰居喬治・伊里克森的素描，反映出那些在本世紀初來到美國緬因州，穩固開拓自己農墾區的芬蘭移民者，那種意志堅定和不屈不撓的精神。〈諾吉西克〉是一位美國印第安人，英俊的臉孔閃爍著人性尊嚴和堅忍精神。孤獨而漂泊不定的外鄉人也是魏斯常畫的對象，譬如〈韋拉德・史諾登〉，畫中的他滿臉顯出一種難以描述的求職心切的表情。他曾在魏斯畫室待過數年時間，後來才離去。〈林克〉畫中男孩林克被形容為做任何事都虎頭蛇尾，渴望過不同的生活但卻不能固定下來做事的男孩。還有像克爾・庫尼爾這樣的人，他那有條不紊的生活，整齊的農地，洗刷得乾乾淨淨的牆壁，又是另一典型的人。另外他也畫過

圖見 117 頁

圖見 128 頁

圖見 123 頁

晨光　1959年　乾筆畫　34.3×53.5cm　摩帝瑪·斯畢勒夫婦收藏

懸吊著的死鹿，宰殺的鳥兒。透過這些對象，魏斯發現到理性與無理性，純潔與混濁，生命的喜悅與其無情的消失。

平凡中的不凡

　　從這麼一個並不怎麼特別的賓夕法尼亞州農場，找出這麼豐富的內容，正可顯示出世界觀的象徵性質。唯有當一種對象變成他心目中的原型時，這個主題才會使他發生興趣，而一件重要的作品也才有可能誕生。魏斯解釋說，當他開始動筆畫〈愛國者〉之前，模特兒拉斐·克蘭在他的意象中已從當地的鋸木工人，變成了一位超越時空的軍人了；他可能已成爲魏斯搜集的玩具兵之一，或是參加一七七五年康克戰役的農夫，或者是在世界大戰開始時，在塞北亞戰死的勇士。這可能是穿上軍服的拉斐表現出來的氣質給他的聯想。

　　當魏斯在處理作品中的一些細節時，他心中往往早有各

圖見 92 頁

紳士　1960年　蛋彩畫　59.7×121.3cm　美國達拉斯美術館藏

種聯想爲創作的過程催生。譬如拉斐的禿頭使他想起了美國
的禿鷹，畫中的暗色背景並不僅是一種顏色的塗畫，而是在
象徵性的表現摩斯河與阿孔尼山上的響雷和他所站的地方

　　——戰壕裡的爛泥巴，以及他抽的煙草及鋸木廠中的木頭味
道。

圖見 103 頁　　　　　　同樣的，在他太太的畫像〈瑪嘉的女兒〉（一九六六年）

中，魏斯的心靈已跳到好幾代以前的時光。這幅畫不僅表示
他對他太太的愛情，而且也表示對她已經逝世的母親瑪嘉的
愛慕之情。那頂教友派的帽子是歷史的遺物，它的簡樸和帽
沿的細薄，成了最完美的頭飾。那兩條帶有光澤的帽帶是過
去婦女繫用的最好絲帶。

　　這種豐富而自由的聯想，以及古今不分的特點，也可從
〈諾吉西克〉一幅畫中觀察出來。在這幅畫中，魏斯把他從小
聽來的許多印第安故事，以及在他父親插畫中所看到的印第
安人的印象，都融入畫面中。兩眼直視著我們的諾吉西克，
那富有挑戰意味，又令人敬畏的眼神，正是現代的恩卡斯
──碩果僅存的莫希干人中英俊瀟灑，而又勇敢無比的英雄

五月天　1960年
水彩畫畫紙
32.4×73.3cm
私人收藏

人物的那種眼神。

　　魏斯在畫人像時，往往特別用心描繪對象的特點和個性。當他從事其他題材的繪畫時，由於一面工作一面想像，一般的感覺和記憶會越來越清楚的流露出來。因此他感到較爲自由，並且比較不會受到被對象限制的拘束感覺。

融合記憶與現實

　　當他畫查茲佛德附近的小山時，那些山丘和隆起的丘陵，喚起了他對父親的許多複雜記憶。所以其作品往往無形中帶有悲淒、寂寞、茫然和莊嚴的氣氛。同樣的，〈她的房間〉一畫有一種逼人的戲劇感，魏斯作此畫時也有他的一段

圖見90頁

仔牛　1960年　乾筆水彩畫　50.2×104.8cm　私人收藏

經歷，原來他的一個孩子在一場暴風雨來臨時出海去了，他因而感到恐懼不安。他不僅爲他的孩子擔心，同時也想起了歷史上和小說中的許多海難故事，以及被海難吞噬的英雄人物，以及數代新英格蘭漁人的災難。在這種聯想下，他完成這幅〈她的房間〉，房間裡的木櫃變成棺材的象徵，而白色的海螺則變成了死者白骨一堆的化形，對他而言，死亡就像

《白鯨記》中的白鯨一般的純白。在魏斯的許多畫中所描繪的新英格蘭的教堂、墓碑、海螺和白雪，都是白色的。

魏斯以其豐富的記憶和聯想，表現在畫中的哲學原則，是他創作的精髓所在。「論到繪畫，我是個注重心靈表現的人，藝術要表現出這種想法，但卻不容易得到它。」他最感到失望的一件事是許多人只看到他畫中的事物，或者說現實

佃農　1961年　蛋彩畫　77.5×101.6cm　威明頓，戴拉威爾美術館藏
遠雷　1961年　蛋彩畫　120.7×76.2cm　紐約伍爾渥斯夫人收藏　（左頁圖）

　　的一面，而没有感受到畫中的弦外之音。對他而言，這種感
覺上的弦外之音正是他完成一幅畫的重要因素。

　　魏斯的作品，不僅能使觀賞者興起緬懷過去的心情，更
能使人觸及個人曾經想去發現新事物的記憶，能夠使人想起
第一次感受到的生命的孤寂與感傷，或像發現第一朵春花般
的充滿愉快。

　　這並不是說魏斯曾經實實在在引導觀賞者想起特別的記
憶，或明顯的透露他自己的聯想。事實上，他很少讓我們看
見他的任何一幅畫中所蘊涵的許多隱密的聯想。他僅讓他的
這些聯想，帶著一般性的韻味，顯示在畫面上。就像畢卡索
一樣，魏斯也創造一種帶有隱密的肖像，既難以透視，而且

牛奶罐　1961年　乾筆畫　33.7×52.7cm　私人收藏

也不可能完全瞭解。我們意識到〈滿溢的水〉這幅典型的美國圖見110頁
農村景色，籠罩著靜寂的氣氛，有一種大氣真空的感覺。但
是我們將永遠不會懂得魏斯創作此畫時心裡的複雜聯想和記
憶。魏斯的姊姊卡洛琳解釋這幅畫，僅可給我們提示部分暗
示，她說：「絕對是這樣的──那個水槽就像一具靈柩，那
些陰影是溫暖的，然而卻顯出冰冷的樣子。這是無情的。魏
斯只讓你看到一點美麗的風景而已。不要太自滿，那隻提桶
在那裡就像是一名隱士，看它發亮的樣子就是。那裡有日耳
曼式的功利主義，克爾‧庫尼爾對每一件事都講求功利，對
我而言，功利主義也就是一具靈柩」。

　　有時魏斯作品的標題，可以給我們一些線索來瞭解他的
畫中所想表現的意思，這些不易捉摸的標題，可舉出〈歐遜圖見121頁

N.C.魏斯所畫的〈牛奶房〉　1944年　蛋彩畫　91.44×121.9cm　威明頓，戴拉威爾美術館藏

家的終點〉一幅爲例。這幅畫是魏斯以這個家庭爲題材所作的最後一幅畫，不僅意味著他所畫的屋頂尖端，而且也象徵他與克麗絲蒂娜和阿法羅這兩位去世不久的朋友，廿多年來的聯繫也告結束了。他後來不願再畫他們或他們的住宅。

圖見100頁　另一個意義模糊的畫作標題是〈遙遠的尼德翰〉（一九六六年），畫中描繪一塊大石頭和松樹。如果你知道魏斯的父親常常談到麻薩諸塞州尼德翰城老家中的松樹的話，這個主題就顯得很有意義了。出現在畫中的松樹是在緬因州畫成的。安德柳‧魏斯創作這幅畫時，他太太貝茜正在整理老魏斯的信函打算出版成書，她把其中一章的標題寫成「遙遠的尼德翰」，於是魏斯畫出了此幅追憶這段往事的畫。也許魏斯對他父親的記憶，此刻又被激發了，因此當他路過原野，

村莊　1962年　57.2×78.1cm　私人收藏

無意中看到一塊大石頭時，突然間觸動了他對父親的回憶。

　　魏斯作品的象徵意義，來自這種主觀的感觸，因此看來顯得平凡的純潔作品卻隱含種種聯想。一般人看到他的畫都會滿足於他繪畫中的「詩意的美感」──懷鄉、孤獨感的共鳴。但也有人認為在魏斯最好的作品中，人們被他單純的懷念昔日時光所感動的程度，不如被他那種含有同情精神的、沈思的、陰鬱的特質所感動的程度來得深刻。後者比平常的懷鄉感情更為嚴肅而含蓄。

　　我們透過魏斯的想像，進入他的內在世界，可以瞭解他是把記憶中的事物與現實景物聯想揉和在一起，因此其創作意象普遍含有抽象的象徵意義。這些象徵顯示了存在的謎：透明的玻璃窗、發亮的圓珠，水的流動和半透明狀、空蕩蕩的物體或風景，以及籠罩畫中人物的空虛感。在許多畫面的

孤獨的老人（查士達・卡文迪）　1962年　水彩畫畫紙　57.2×78.1cm　威廉柯克夫婦收藏

構圖中，魏斯只讓人半瞥到窗外的景色，房間的部分，或半掩門後的陰暗處。多少總是帶著一股神祕性。

　　同時他往往喜歡表現對象的時空變化，對事物變化多端的性質感到興趣。例如他描繪的重點注意到牆壁的罅隙、剝落的壁紙、破爛的衣服、被壓扁的水桶以及被棄置的馬車。在四季的變化中，他避免用春、夏兩季，而喜歡用秋、冬兩季為主題。他說：「當你感覺風景的骨幹結構時，你得到的是一種孤獨──一種死亡的感覺。」也許他相信自然是最誠實不過的，因此那枝葉扶疏，濃蔭綠野的春、夏兩季，往往隨著時光的消逝，必然變為帶著蕭瑟與死亡意味的秋冬季節，這是不可避免的結果。

　　魏斯一再藉著他的畫帶我們進入黑暗的房間，地窖、閣

閣樓裡　1962年　乾筆水彩畫畫紙　44.5×57.2cm　私人收藏

樓、冷凍房、鋸木廠以及穀倉。他絕不帶給我們溫暖柔和的
視覺；相反地，不斷用水泥牆、銅扣、鐵桶和陶器上的寒
光，蘋果和南瓜的表面，以及羊毛、帆布、皮毛、木頭、鐵
絲以及籬筐的粗糙來刺激我們的感覺。看他的畫常會使我們
不斷的遇到懸掛的東西，例如繩子、掛鉤、馬具、衣架、死
鹿等而在精神上產生一種對生命的威脅感。

　　隱藏在他作品中的這些連續性是不可捉摸的，必須細心
研究才能瞭解。他所有的畫幾乎都配合著自成一個系列的主
題。一如許多小說家，魏斯不時回到過去，一再解釋同一人

石灰土堤　1962年　蛋彩畫　67.9×130.8cm　史密斯‧W‧巴格列先生藏

物、風景或意念。這種作法可使我們從他多幅作品中發現一種內涵，如果從單一作品中便很難加以分析。顯然他畫中的對象與歐遜、庫尼爾等家庭的人們，以及與死亡的主題有密切關係。

以歐遜家人爲例，他畫了兩個截然不同的人物：阿法羅和克麗絲蒂娜。他爲阿法羅畫過像，表現這位爲了照顧臥病的父親及妹妹而放棄了海上生活的青年，那種憂鬱，飽經風霜的疲憊性格。當魏斯在畫歐遜家的風景——那屋棚和穀倉的陰影時，實際上他畫的乃是阿法羅。至於屋內景象，充滿陽光的小窗、藍色的廚房等，往往都在隱喻著阿法羅的殘廢妹妹克麗絲蒂娜。對魏斯而言，克麗絲蒂娜的自傲和自足，簡直有如新英格蘭的聖女、女王和女巫，於是他把她畫成了這三者的化身。

畫中充滿隱喻

因此，在這種隱喻的象徵下，魏斯的藝術變得跟他本人的實際生活一樣令人難以理解，就像一名優秀的演員一樣。

木製爐子　1962年　乾筆水彩畫畫紙　34.9×67.9cm　洛克蘭，威廉·A·法斯渥斯圖書美術館藏

她的房間　1963年　蛋彩畫板　63.5×121.9cm　　洛克蘭，威廉·A·法斯渥斯圖書美術館藏

壓榨的蘋果　1963年　水彩畫　47.9×61cm　私人收藏

　　喜愛裝扮演戲和愛過萬聖節的魏斯，本來就是一位優秀演員。最近他讀到一篇有關馬龍白蘭度的文章時，其中有一段文字使他深有同感──馬龍白蘭度言：「如果你希望從觀衆中有所收獲的話，你就得給他們的幻想注入活力。」

　　魏斯的許多繪畫，正給我們的幻想注入了活力，感動了我們的心靈，這種力量顯示出那些在他畫面上呈現的奇異特質和根本思想。這些多少與整個十九世紀的美國文學所表現的特質有共通之處。勞倫斯（D. H. Lawrence）在他「論美國古典文學」一文中曾說美國人不愛表明每一件事情，總是使用一種雙重的意義。他們極愛找遁詞，你必須透視美國藝術，才能從表面現象中看出深沈的象徵意義，否則就顯得

愛國者　1964年　蛋彩畫板　71.1×61cm　私人收藏

很幼稚。

　　魏斯的藝術也需要類似的解析，以免被人誤解或只看到表面的意義。就像《頑童流浪記》或《白鯨記》一樣，他的畫有一種「純潔感」老少咸宜似的，但是也有深刻的一面。

　　我們看他的〈季節交替〉（一九六五年），描繪房屋的一個側面，畫中的景物似乎都凍結了，靜止了！沒有人迹，那圖見 98 頁

流浪者 1964年 乾筆水彩畫畫紙 57.2×72.4cm 私人收藏

照在壁面窗上灰冷的光，不像自然主義畫家所畫的暖和的金黃光彩那麼真實。他所畫的光似乎是沒有空氣的，只是光的一種「象徵」，而不帶實質。那陰影與霍桑（N. Hawthorne）筆下描寫的森林的黑色一般，具有同樣趣味。魏斯描繪的是緬因州康辛城內的歐遜家屋，他以這棟房屋的不同角度畫了許多幅畫。霍桑則以麻薩諸塞州薩冷城七個尖頂的房屋作爲寫作題材。兩者都以房屋表現出許多回憶與象徵。

就像霍桑寫的《薩冷城》、梅爾維爾的《新貝福德的捕鯨人》，或梭羅所著的《潮濱散記》，魏斯把狹窄的經驗，化成了他個人的心中宇宙。

Jan 2 1964.

Dearest Bill & Mary
Well here it is
Christmas has come and
gone — but your beautiful

開與關　1964年　水彩畫　54.6×75.9cm　私人收藏
寫給威廉與瑪麗‧費爾普的信　1964年1月2日　水彩、鉛筆畫　22.9×14cm
威明頓，戴拉威爾美術館藏　（左頁圖）

表現自我宇宙

　　也許有人會問：「魏斯為什麼不描繪一些現代的題
材？」這當然與他的個性和環境有密切關係。他個性強烈得
近於頑固，加上對鄉土人情的強烈情感，使他對於不與他個
人具有關係的事物，毫無興趣。魏斯的記憶寶庫像老人一般
豐富，他彷彿生活在倉庫的巨穴裡，唯有靠繪畫來與外界溝
通，他說繪畫是他唯一懂得去做的事，這一點也與他的繪畫
題材有關。

　　魏斯是自我批評很嚴格的人，儘管他很會運用繪畫技
巧，然而他卻時常表示運用技巧的困難，說是很難把他的意

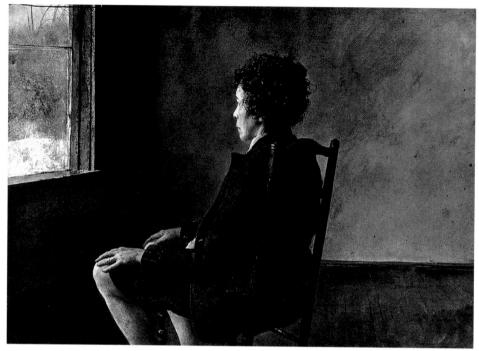

畫室頂樓（畫家妹妹的畫像）　1965年　乾筆畫　43.2×60.6cm　紐約私人藏

象很完美的用技巧表達出來。不過在魏斯最傑出的幾幅畫
中，隱喻的運用最引人注意，作畫的技巧反而爲人們忽視。
他在〈小河灣〉（一九五八年）和〈薄冰〉（一九六九年）這兩
幅畫中，將一刹那描繪成永恆，他在畫中刻畫這個宇宙。梭
羅的先驗哲學格言，在此表露無遺！這句格言就是──一個
人可以從小地方意識到偉大的存在。

　　然而梭羅的《湖濱散記》是一處天堂，是上古的伊甸園，
富有生氣和源源不盡的力量。魏斯的自然世界則遠不如梭羅
的那麼理想。在靜止不動的透明水面，或被冰層埋沒的枯
葉，活力似乎被禁錮了。在〈小河灣〉一畫中，當視線從結實
的土地轉到河水的黝黑處時，往往會驅使人們完全忘我的陷
入深思。魏斯回憶他對這個小河灣的印象時說：「我在河
灘，看著河水漲起，漫過沙灘的貝殼，使我感到沒有力量能

圖見 70、119 頁

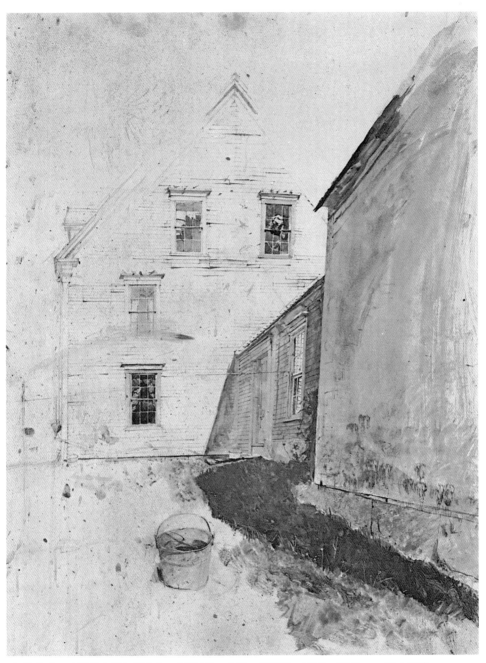

乾草溝槽（〈季節交替〉習作） 1965年 水彩、鉛筆畫 73.7×55.9cm 私人收藏

天氣的寫照，歐遜農場　1965年　蛋彩畫　121.9×71.2cm　紐約私人藏
季節交替　1965年　蛋彩畫　121.9×70.5cm　亞歷山・M・羅佛林夫婦收藏　（左頁圖）

夠阻止它。我還想起了一個朋友，他在數年前溺死在水
中。」這種感覺觸動了他作這幅畫的靈思。他表現水正漫過
沙灘的情景，真是非常美妙。

　　在〈薄冰〉這幅畫中揉入了充實與空虛，光明與黑暗，膚
淺與深沈，生命與死亡等意識，在這個小小的宇宙中，一個
人無法以觀賞十九世紀自然主義畫家描繪的風景畫的眼光來
看這幅畫。這是一幅二十世紀的風景畫，在視覺上，我們透
視了冰層；在感覺上我們被帶到了內在潛意識的邊緣。這幅
畫或許可説是精神性的風景畫，而魏斯則是一位超自然的現
實主義者。因爲他的這種經驗是極端屬於個人的，而其曖昧
的意義則是完全現代的。

遙遠的尼德翰　1966年　蛋彩畫　111.8×104.8cm　私人收藏

　　「你毋須以描繪槍砲來捕捉戰爭」魏斯說：「你應該要
從秋天的一片凋落的枯葉去描繪。」十九世界的文學巨擘梭
羅，或許會從這片枯葉中看到一個和諧宇宙的寫照。然而魏
斯，這位二十世紀的寵兒，卻看到了這個宇宙的另一面，因
此無可選擇的唯有以不同的眼光來靜觀這個世界了。

魏斯的生活環境、時代背景與作畫技法

　　魏斯的繪畫藝術與他的生活環境及背景有極爲密切的關係。他的繪畫題材不出兩個小鄉村——賓夕法尼亞的查茲佛德，全村人口一百四十人；緬因州的庫辛村，全村二十五人。而他所畫的人也是這些鄉村中的少數幾個人。家庭環境和童年生活對他影響很大；同時他生活的時代背景對他也有不少影響力。因此瞭解他的生活環境和他所處的時代背景，自然能更深入地認識他的藝術。

查茲佛德村

　　查茲佛德的風景充滿著一片棕灰色，一眼望去地上都是突起的小坡，枯樹點綴著山谷，易脆的枝椏無助地伸向天空。整個地形是由特拉華與沙士昆罕納河的支流所形成的。

　　這個地方早期移民多爲德國人與教友派的人，他們堅毅雙手所留下的痕迹仍然到處可見——諸如堅固的石造房屋，適於耕種的田地，景致非常古樸。在魏斯的世界裡，二十世紀文明產物如牛隻接種、電動擠奶器、孵卵器與機器收割機等都是較爲神祕的東西。

　　這個以產白蘭地酒聞名的小村，經常在魏斯的筆下出現。例如查茲佛德一號道路上的一座房屋，有一天在那前面

葡萄酒　1966年　蛋彩畫　65.7×77cm　紐約克諾德公司藏
（畫中韋拉德的神情與1964年的〈流浪者〉有所不同，此幅畫彷彿在訴說著一個悲傷的故事，畫家以他精湛的手法及技巧，描繪出畫中人物另一種神態及心情。）

有隻死鹿吊在樹上，這種景象就產生了他的那幅名爲〈佃農〉的畫。這幢房屋是湯姆・克拉克死亡之所，也是那幅〈亞當〉一畫中的愛斯基摩人居住之所。這個地方相繼出現在魏斯畫面中，成爲他表達內心衝突的舞台。

　　漫步於魏斯的家鄉小村裡，好像走入一部有情節發展的小說中一樣，隨時能見到畫中的景物。但是你所能看到的實景，並沒有他畫中的景物那樣富於戲劇性或富於詩意。

瑪嘉的女兒　1966年　蛋彩畫板　67.3×76.8cm　私人收藏

克爾的農莊

　　賓州查茲佛德村與緬因州的庫辛村，這兩處地方的風景
截然不同，但從魏斯以這兩個地方為背景畫出的〈庫尼爾的
農莊〉與〈克麗絲蒂娜的世界〉這兩幅畫來研判，我們不難發
現每一地方對魏斯都很具吸引力。

　　本來到克爾‧庫尼爾的住宅之前，必先通過一條鐵路，
那兒有一個標誌「停、聽、看！」魏斯每到此處就很敏感的

圖見 38 頁

覆著霜的蘋果　1967年　水彩畫　50.8×71.1cm
藍莓餡　1967年　水彩畫　54.6×34.3cm　私人收藏　（左頁圖）

停下車來。因爲一九四五年他父親所駕的車子在越過平交道時，被迎面駛來的火車撞上，他父親與其長兄的二歲兒子當場死亡。他一直認爲克爾應負點責任。

圖見80頁

魏斯的許多作品都是以克爾的農莊爲背景。如〈仔牛〉（一九六〇年），他將克爾農莊稍做變動，山坡畫在右邊，枯樹略去，並將原在左邊的房子推向角落。他作畫時的位置是蹲在長石灰牆前面，以他慣用的斜視觀點看過去，才產生出這種典型的高出地平線的畫。克爾和他釀酒的木桶都曾出現在魏斯的畫幅中。他在克爾的二樓室內畫克爾的房子，當時克爾房屋牆壁上掛了一隻來福槍，左下角有一個金屬箱

圖見56頁

子，中間一大片空牆，他看到這種景象，畫出了一幅〈克爾的房間〉（一九五四年）。在魏斯筆下的克爾與他四週環

法式編髮 1967年 乾筆畫 57.2×72.4cm 安德柳·魏斯夫人收藏
（坐在桌旁的貝茜外衣上的紋理及扶在桌上的雙手，讓人感覺她好像隨時準備要站起來，或是大步
離去，而牆上大壁爐上一長排的掛勾，掛了一個大鈴鐺。）

境，總是帶有一點潛在的暴力感，正如他每次畫克麗絲蒂
娜，總帶點孤獨與淒涼感一樣。

　　他所畫的〈克爾〉（一九四八年）構圖角度很不尋常，背 圖見 36 頁
景是釘了鐵鈎的天花板。那鐵鈎原是克爾用來掛草與種子用
的，出現在他畫中卻有一股冷酷感。（魏斯曾説此畫是他為
父親逝世所作的輓歌。）談到克爾，魏斯説：「在我父親去
世後幾天，我開始想克爾這個人，他對超自然力量的那種強
烈信仰引起我很大興趣。像他這樣粗暴無情的人（我曾看他
捕殺動物）到底是怎樣的一個人？他有時冷酷殘忍，有時又
多愁善感。他曾告訴我在第一次世界大戰時，如何一再瞄準

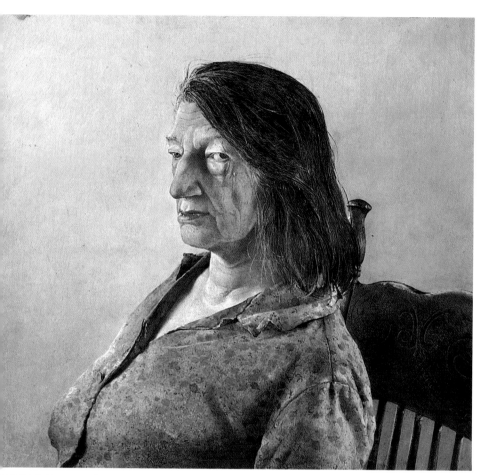

克麗絲蒂娜　1967年　蛋彩畫畫紙　44.5×67.2cm　美國私人藏

　　射殺一排美國人。可是，後來在春天時，他又常過來帶給我
們第一朵春花。他不喜歡我為他畫的那幅像，他希望畫中的
背景飄著雪花。」

克麗絲蒂娜的世界

　　克麗絲蒂娜‧歐遜住在她曾祖父所建造的一所房子裡，
那是在緬因湖畔的一幢木製房，一度曾是芬蘭來的水手們下
榻之處。她的父親就是瑞士出生的水手，結婚後在此定居。

歐遜的廚房　1967年　水彩畫　54×34.6cm　私人收藏

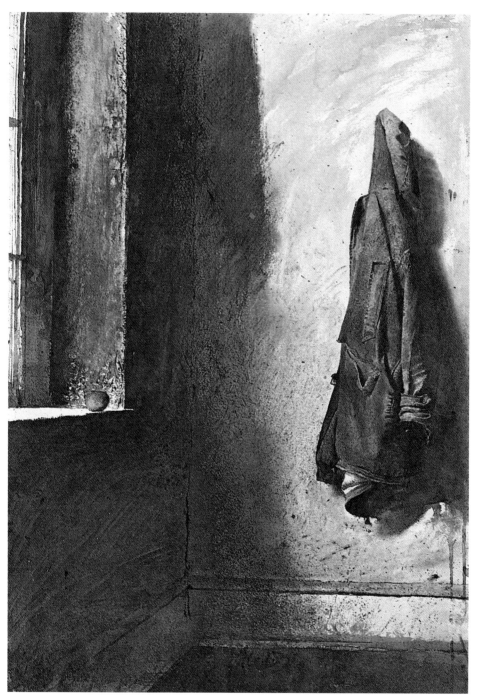

韋拉德的外套　1968年　乾筆畫　59.7×50.8cm　尼可拉‧魏斯夫婦收藏

滿溢的水
1967年
蛋彩畫板
69.9×100.3cm
私人收藏

阿法羅與克麗絲蒂娜之家　1968年　水彩畫畫紙　56.8×71.3cm
洛克蘭，威廉・Ａ・法斯渥斯圖書美術館藏

　　目前住在這幢房子的只剩克麗絲蒂娜和哥哥阿法羅。在
魏斯的早期作品中，阿法羅曾經是他畫中的模特兒，後來他
家裡的東西，如樓上曬乾的玉米，吊在小屋的橘簍，布袋和
藍色量碗等，都成爲他感興趣的題材。在〈乾草槽〉一畫裡，圖見61頁
有阿法羅的穀倉與小平底漁船。自從他放棄出海而與克麗絲
蒂娜作伴以後，這小船就擱置未用過。他們只得在陸上求生
活，在山坡上種橘爲生。

　　克麗絲蒂娜微駝著背，倚窗而坐。一隻手放在桌子上，
屋裡到處堆積著主婦待做的瑣事，看起來好像時光也變得緩
慢下來──因爲她身體部分癱瘓，懶洋洋的。在她身後，魏

微風　1968年　蛋彩畫　62.2×82.6cm　詹姆士‧魏斯夫人收藏

斯畫了一大片黑色的背景。阿法羅坐在這一片黑色的背景與
臨海的窗戶之間，隱約可見，畫面光線暗淡，空氣沈悶，室
內凌亂。色調也是魏斯慣用的顏色——暗褐、黃褐和黑色，
克麗絲蒂娜的色彩也離不了魏斯的特定色彩——灰褐頭髮，
深棕色眼睛，印花而褪色的藍衣服。自從她幼年時患了小兒
麻痺後，減少了她到外面活動，這個房子就一直是她生活的
天地。

　　克麗絲蒂娜最先引人注意的是她說話的聲音，堅定而清
亮，像村婦的嗓門一樣。只要她一開口，那種帶有可憐的神
態就一掃而光。她的語調是那麼急速，絲毫沒有自憐的味
道。每當她開口說話時，那雙棕色的眸子便炯炯有神的慢慢
打量著你，使得任何對她行動不便的下肢有所憐憫的人，都

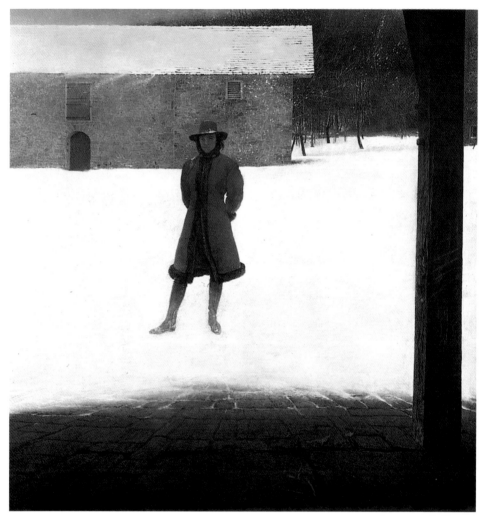

哨兵　1968年　蛋彩畫　59.7×59.1cm　魏斯夫人收藏

自覺受到侮辱一般。

　　魏斯曾多次以水彩和蛋彩爲克麗絲蒂娜和她生活的環境作畫，使得她成爲近代美國藝術史上最著名的模特兒之一。其中最著名的一幅是魏斯在一九四八年作的〈克麗絲蒂娜的世界〉，一九四九年被購藏在紐約現代美術館。描繪克麗絲蒂娜在草地上爬行，她遙望水平線外的家屋，予人孤獨之

比基尼 1968年 50.8×35.6cm 紐約私人藏

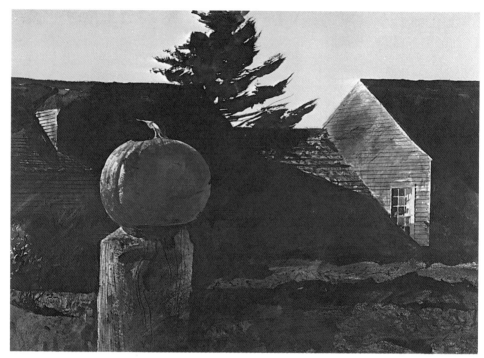

日落　1969年　水彩畫　55.9×77.5cm　私人收藏

感。對這幅畫魏斯說：「一九四八年我畫這幅畫時幾乎花了
整個夏天的時間，我留在緬因州的房裡作畫，也沒有特別的
人到畫室來看這幅畫，當時我想這幅畫很平淡無奇。」然而
如今，每個星期魏斯至少會接到一封來自世界各地的信件，
詢問此畫中的少女到底在做什麼？魏斯說；事實上，他並沒
有特意去描繪一個故事。他說：

　　「有一天，我在歐遜家的樓上窗口向外眺望，看到克麗
絲蒂娜在草原上爬行，於是想用蛋彩畫法表現這幅畫。後
來，我下樓到路上先用鉛筆勾畫出房屋景象，但是我一直沒
有到草野上去。我對實景的記憶比事情的本身還多。我是把
所有背景畫成後，才畫上克麗絲蒂娜的。我在那山坡幾乎留
駐整個月，在那片棕色草地上，我一直想像她那身粉紅色的
衣服，有如我在海邊所撿到縐縮的大龍蝦殼一樣。終於我問

芬蘭人　1969年　乾筆畫　73.2×53.3cm　喬瑟夫E・李凡夫婦收藏

詹姆士·魏斯 〈安德烈·魏斯的畫像〉 1969年 油畫畫布 61×81.3cm
詹姆士·魏斯夫婦收藏

她：『妳是否介意我爲妳畫一幅坐在屋外的畫？』我先畫下了
她那殘廢的手臂。我還是不好意思請她讓我畫，於是我請我
太太貝茜當模特兒畫出她的外形，然後我再把畫了一星期的
克麗絲蒂娜的形體畫在畫面上。我把她畫成粉紅色調——這
是此畫受人讚賞的一點。」

　魏斯夫人貝茜的老家與克麗絲蒂娜離得很近，貝茜從小
就認識克麗絲蒂娜。她記得小時候常在克麗絲蒂娜父親的坐
椅邊遊戲，她父親因爲關節炎行動不便經常坐在椅子上。少
女時代貝茜總是習慣的走訪克麗絲蒂娜，爲她剪髮及做些瑣
事。在七月十二日貝茜二十二歲生日那天，她帶魏斯去看克
麗絲蒂娜。魏斯說：「那次我對克麗絲蒂娜並沒有留下特別

薄冰　1969年　蛋彩畫　115.6×121.9cm

的印象。我只注意到那棟奇怪的房子，而沒有特別留意她的
個性。就我所畫過的人而言，他們對我都沒有特別的意義。
但這種感覺到父親去世後有了改變。因此，克爾的畫像才會
對我具有那麼重要的意義。」

　　魏斯常在樓上那間山形建築向西南三角窗邊作畫，如
〈海風〉（一九四七年）描繪從海上吹來的微風，吹動了半透
明的白色窗帘，一股清新空氣吹進這間陰沈的屋內。倚窗下
望，有一片廣大的草原、河流、樹木，遼闊的視野，激發他
畫〈克麗絲蒂娜的世界〉的靈感。有一天他看見克麗絲蒂娜去
探視靠近海邊的祖墳後，拖著身軀走過那片原野時，他終於
有了這幅畫的構想。畫中少女成為一個最主要焦點，整個畫

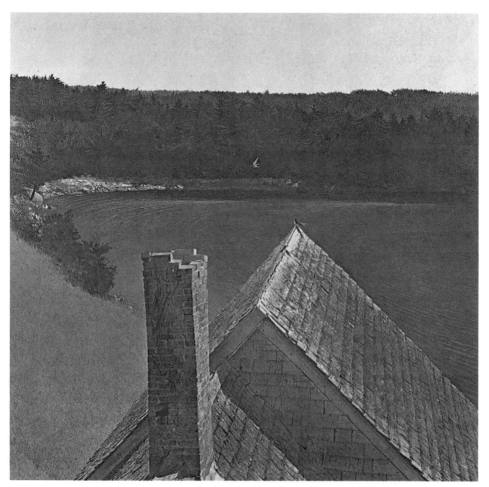

歐遜家的終點　1969年　蛋彩畫　46.4×48.3cm　喬瑟夫E‧李凡夫婦收藏
將軍的椅子　1969年　水彩畫　73.7×53cm　喬瑟夫E‧李凡夫婦收藏　（左頁圖）

面四週的空曠與孤寂都集中於這個清晰的焦點上。

　　魏斯說：「假如我知道某些事物必定如過眼雲煙一般稍
縱即逝，我就能整個月的畫那個事物。」現在他已覺得即使
離開了克麗絲蒂娜，同樣可以畫出這種意境的作品。摒除一
切，只求整個畫面上以有限的形式表達無限的意念，這也是
美國抽象畫大師羅斯柯所追求的現代繪畫觀念。魏斯曾稱讚
過這種奇蹟般的繪畫觀念。

餐具室　1969年　水彩畫　77.5×57.2cm　麥克羅林夫婦收藏

林克　1970年　乾筆畫　53.3×76.7cm　約翰‧威廉‧羅林夫婦收藏

平凡的日常生活

　　對魏斯的評論，有人認爲他是當代美國一窩蜂追求奇特下的產物之一。全國的狂熱與各類褒貶下的説法，使得一個富於靈敏而機智個性的人，變成了奇特、神祕而滑稽的人物。以瑪麗蓮夢露爲例，她已經被塑造成面孔姣白，金髮碧眼，徒具一雙美腿的性感女郎，而大衆根本無視於在月曆圖片背後那個有感情有熱血的實際人物的存在。同樣地，大衆傳播媒介剝奪了畫家傑克生‧帕洛克私生活的眞實面，而將他的名字造成類似商業性而能引起狂熱或爭議的現代畫家。也許安德柳‧魏斯所承受的壓力較爲緩和，但是還是遭受同樣的情形，例如有的報紙稱他爲「摩登原始人」──一位不出外旅行，沒有受過學校教育的畫家。連美國報紙上的史努

我的年輕朋友　1970年　蛋彩畫　81.3×63.5cm　帝森‧波尼密斯薩收藏

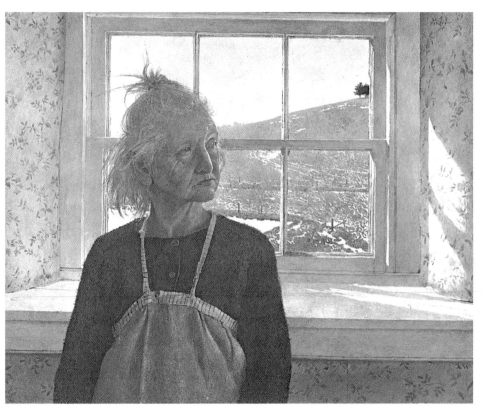

安娜·庫尼爾　1971年　蛋彩畫　34.3×48.9cm　私人收藏

比連環畫也以魏斯爲畫題。公衆對他的讚揚不僅出現於報端，甚至來到他的家門口。常有一些慕名者到查茲佛德與庫辛村「朝聖」；曾有一位農家女假裝是魏斯的親戚冒然而訪，她只希望魏斯能與她談談話。

除了接待訪客外，拆閱慕名者的來信已成爲魏斯的例行公事了。信件中常附帶有被撞毀的鐵道欄柵或穀倉大門的照片，用意很明顯的就是請他去畫這些景物。更有一些陌生人，尚未瞭解魏斯的脾氣就寫信要求他畫像或畫住宅，並指定背景要與〈克麗絲蒂娜的世界〉類似的景物。

其實，魏斯的生活並未與現代事物隔絕；他有自用轎車，常觀賞現代電影，每天閱讀紐約時報的藝術評論專欄，

直瀉而下的長髮　1972年　蛋彩畫　63.5×71.1cm　連納德E.B.安德烈收藏
入侵者　1971年　蛋彩畫　77.5×127cm　康貝鴻夫婦收藏　（左頁上圖）
庫尼爾夫婦　1971年　乾筆水彩畫畫紙　63.5×101.6cm　私人收藏　（左頁下圖）

對於其他藝術家的作品知道得很多。他的超人記憶，給人印象深刻，同時被認爲是當地的歷史學家。他的太太貝茜每天在家裡負責三棟連在一起的十八世紀建築物的整理工作，那棟建築物在這白蘭地酒小村上，一度曾被當做穀倉與輾米場。現在室內擺設許多從各地精選出來具有古典風格的裝飾品。他這個家屋可說充滿鄉村風味。

魏斯有時往往匿迹數小時，也許躲在畫室，也許去拜訪

諾吉西克　1972年　蛋彩畫畫紙　58.8×52.4cm　美國私人藏

他的少數知己，也常在鄉野或樹林中漫步數哩。他絕不是像
一般寫生風景畫家在廣闊原野或海岸邊作畫，他喜歡躲在酪
農場的陰暗小屋裡，或在墓園的石堆中，或在寂靜教堂裡作
畫，他的畫大部分是在室內完成的。凌亂不堪的舊屋常引起
他許多作畫的靈感。

黑絲絨　1972年　水彩、鉛筆畫　54.6×74.9cm　連納德E.B.安德烈收藏

沈迷自我認知的宇宙

　　當一九五○年至六○年代間，魏斯的崛起像天空中的一顆彗星發出光芒時，正值他那一時期的其他畫家，以所謂「紐約派」的抽象畫家姿態在報上大出風頭之際。魏斯的崛起與畫風因而引起許多爭論。大家都在熱中色彩強烈的抽象表現派繪畫的創作，魏斯卻一直執著於埋頭描繪他那鄉土風味極濃的風景與人物的蛋彩畫。

　　當時大多數畫家或藝評家都認爲在唯有抽象的觀念才能表現出一切的時代裡，魏斯不過是寫實主義碩果僅存的代表人物。一位紐約的藝術家對他尚稱厚道的説：「他像一位寫得一手好短詩的作家，不過，我卻很少欣賞短詩。」

她的女兒　1972年　水彩畫　54.9×76.2cm　連納德E.B.安德烈收藏

　　魏斯因此採取一種溫和的自衛措施，每當人們問起他對抽象畫的觀感時，他總是誠心誠意的説，他對法蘭茲・克萊因、威廉・杜庫寧、傑克生・帕洛克等人作品（均爲美國抽象表現派大師）中所表現出的雄渾的活力與氣魄，表示無限的羨慕。

　　一般來説，藝術批評幾乎全部集中於能夠創新的先驅者，而忽視其他作品。如有一些畫家僅僅保持高度的獨立畫風，而對於藝壇的時尚毫不關心，便很難受到應有的評論。如英國的威廉・布雷克（William Blake）便是如此，當時他的藝術不爲人重視，直到後來才被美術史家重新肯定其作品的價值。

　　這些人的獨特觀點，由於時代的變遷，在理論與風格上

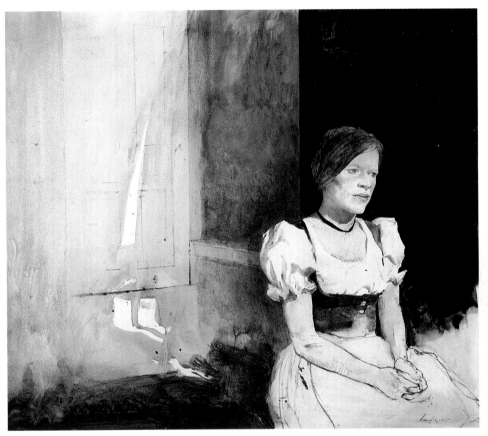

農耕服 1972年 水彩、鉛筆畫 50.5×75.6cm 連納德E.B.安德烈收藏

等待爲人發現時往往成爲昨日黃花，這使我們聯想到對安德柳·魏斯的藝術實有重新探討的必要。說得更恰當一點，魏斯特有的畫風二十多年來一直不受紐約派的影響，我們應該去探求他作品的藝術地位，並探尋其發展與促成他創作的原動力。魏斯是否真如他的批評者所說的是一位「完全與本世紀隔絕的畫家」？或是他真能在二十世紀傳統的美國風景與人物畫家中，佔有一席之地？他的畫一再描繪類似的模特兒，同樣的農莊與飽經風霜的房舍，一年四季的日子在他筆下都同樣的晦澀，因此有人認爲稱魏斯爲美國田園派寫實畫

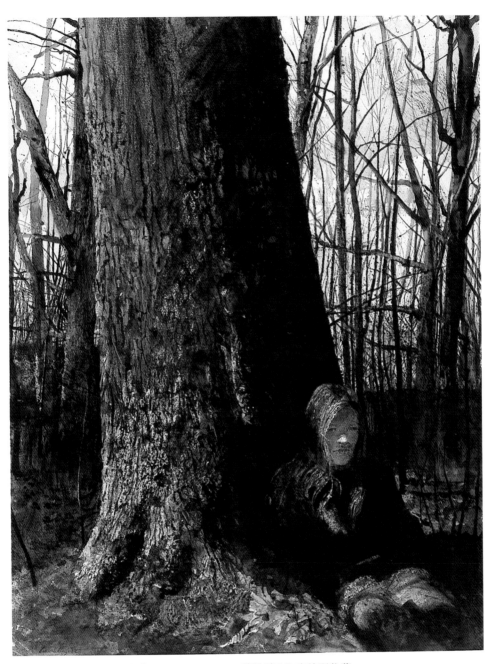

倚樹而坐　1973年　水彩畫　70.8×54.6cm　連納德E.B.安德烈收藏
羊皮衣　1973年　蛋彩畫　84.8×45.7cm　連納德E.B.安德烈收藏　（左頁圖）

普魯士人　1973年　乾筆畫　74.9×54.6cm　連納德E.B.安德烈收藏

裸女　1973年　水彩畫　54.9×74.9cm　連納德E.B.安德烈收藏

家，也許令人有些困惑不解了。

　　其實如果客觀的分析，我們可以肯定的説魏斯與衆不同
的獨特畫風幾乎都是沈迷於他自己所認知的宇宙，而環繞在
他周圍可以運用的並不是個有形物質的宇宙，而是一個屬於
心靈的世界。因此他的畫中雖然是寫實景物，但卻充滿隱
喻。若從這方面去探尋魏斯的藝術境界將使我們對他早已形
成的藝術觀念變爲更具體，並且將他那些早已普受歡迎的作
品，賦予一個新的地位。

區域主義的特質

　　魏斯在現代美術史上，應佔有重要的一席地位。他是屬
於在世界大戰中成長的一代。他生於一九一七年，兒童時代

花冠　1974年　乾筆畫　26×32.4cm　連納德E.B.安德烈收藏

所聽到的都是對於第一次世界大戰中令人恐懼的事情與英雄
主義者的往事追憶。十幾歲時，又遭遇嚴重的經濟蕭條時
期，在他即將成年以及成年以後的時期裡，整個世界又捲入
了另一場悲劇性的戰爭漩渦中。

　　從這段經歷，我們不難看出魏斯是在極爲粗糙的人類現
實奶水中長大的一代，自一九三○年代末期至一九四○年代
初期，若想在藝壇上出人頭地是極不容易的，可說正好碰上
一個蕭瑟而悲哀的時代，在那種年代裡，做任何事都沒有把
握，一切未來都是未知之數，人們各顯神通，愈來愈多的超
人支配了世界。

136

果園中　1974年　乾筆畫　50.2×75.6cm　連納德E.B.安德烈收藏

　　這個特殊時代的藝術家們，作品大都趨向於表現內心的想像，在他們的作品中常帶有自省的味道，這是毫不足奇的，他們作品所表現的常是感情的自述，對於生命死亡幻滅與生長的觀念。如狄克遜（Edwin Dickinson）和亞爾・布萊特（Ivan Albright）的作品常暗喻死亡、毀滅以及崩分離析等現象。大多數是畫些超現實主義的幻想與虛無的怪異作品，另有一些如帕洛克、羅斯柯等畫家在設法創造出一種表現人類本性的面目時，總要先去研究前人的原始儀式與古老方法，從中獲得啓示。

　　魏斯創造一種屬於個人的主觀藝術，以一種連續而持久的個人主義，應付這個毫不穩定和全無把握的現代生活。像他同一時代的其他人一樣，他的藝術以其最具意義的標準來看，明顯的暴露了一種對混沌與較為黯淡現實生活日漸增加的敏感性。

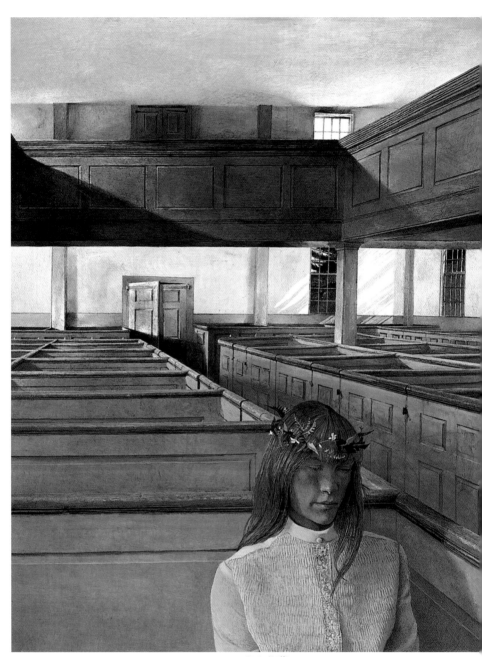

少女之髮　1974年　蛋彩畫板　74×58.4cm　私人收藏

復活節星期天　1975年　水彩畫　72.7×100.3cm　連納德E.B.安德烈收藏

　　在美國的風景畫中，最為盛行的就是描寫美國的地方與
人物，這種主題被稱為「地區主義」，在一九三○年代與四
○年代裡，用它來形容藝術作品是極為正確的。這名詞的產
生，是由於對一個特別的美國地方深入觀察與進一步認識的
結果。推動此一趨向的不僅是畫家，而且包括攝影家、詩
人、小說家和音樂家。他們對有關本國的人物、建築，美好
的一面與悲痛的一面作了更進一層的研究。

　　這種趨向的衝擊力，可說混合了各種力量。一部分是由
於美國內戰期間萌芽而日漸增長的全國自覺運動，在那段時
期裡，美國人民才真正覺悟到他們本身的問題與傳統習俗是
與舊世界截然不同。他們覺悟到美國一直未能創造出一種現
代語言以表現當代美國生活的獨特性。最後也是最重要的一

沈睡　1975年　水彩畫　39.4×29.5cm　連納德E.B.安德烈收藏

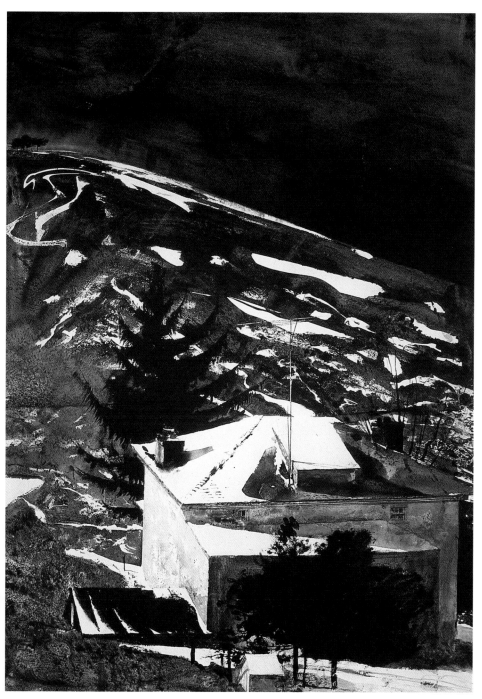

狼月　1975年　水彩畫畫紙　101.6×72.4cm　私人收藏

牆　1975年　蛋彩畫

白色的船　1975年　水彩畫

荒原　1976年　水彩畫

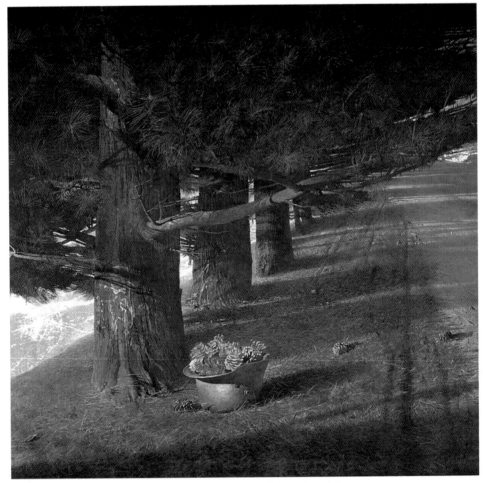

松果大王　1976年　蛋彩畫板　80.8×84.5cm　福島縣立美術館藏

點是在那十年間，大多數能引人興趣的美國藝術都具有這種
醒悟的作品。例如愛德華‧霍伯及魏斯，他們畫那些美國鄉
村平凡小屋的嚴謹態度，正如亨利‧亞當斯常以大教堂、修
道院等爲畫題，創造出一種表現孤寂的人類之心情。也和一
些攝影家常把鏡頭對準一些不知名的美國窮人一樣，從他們
臉上找出人類的尊嚴與溫情。

　　當然，並非經驗本身就能創造偉大的藝術。魏斯與其他

沈睡　1976年　水彩畫　54.6×74.9cm　連納德E.B.安德烈收藏

　　傾向區域主義的藝術家面臨的最大問題，是如何尋找出一種
方式，將他們的經驗鑄成具有永久意義的現代藝術。

　　魏斯通過精緻的寫實畫風表達他的意象，但他卻自稱是
「抽象畫家」，對魏斯而言，抽象的意義顯然地在其本身並
非一項結束，他可以從自然界的正面，吸取使人難以捉摸與
不規則事物的精粹，而在構成時注入某些心理的內涵。這種
特點使他從美國一羣風景畫家中脫穎而出。

　　美國區域派畫家湯瑪士・班頓在評論魏斯作品時曾說：
「區域派畫的特性就是在於其不尋常性，他能喚起如詩一般
迷人的意境。」無論人們如何稱讚魏斯，最主要的一點我們
不可忽視，那就是要瞭解一位藝術家的作品要先瞭解他的
人，和他的根基以及他對藝術本質的體認。

收容所　1976年　乾筆水彩畫　50.2×63.8cm　連納德E.B.安德烈收藏
對著海吠的獵犬　1976年　乾筆水彩畫畫紙　95.3×63.5cm　加藤近代美術館藏　（右頁圖）

父親‧童年與自然

　　「父親覺得，應該為子女建立一個可茲借鏡的知識與經驗的寶庫，一個豐富的背景。如此一來，無論子女將來成為藝術家、作家、音樂家或從事其他任何行業，才能深入鑽研，瞭解更深刻。他常說人有如海綿，可以吸取任何知識與經驗，然後再慢慢應用出來。因此決不要逃避任何經驗。」魏斯回憶他父親的教育時如此寫道。

　　要真正認識魏斯的背景，他的父親是一個關鍵人物。他父親對他的影響力，沒有別人可以比擬。他的父親 N. C. 魏斯是位令人難忘的人物，精神上他是屬於十九世紀裡個性堅

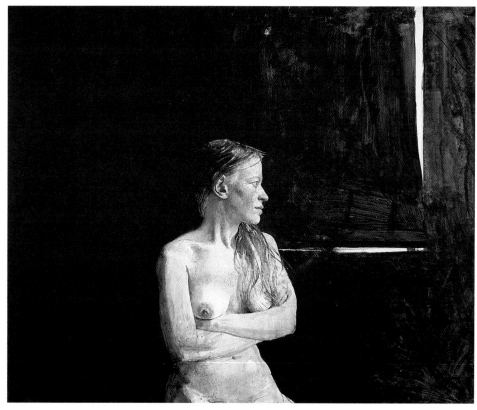

曳影　1977年　乾筆水彩畫　58.4×71.1cm　連納德E.B.安德烈收藏

強的那一類人，個人方面他非常欽佩美國詩人梭羅及惠特
曼。從他遺留下來的作品中，可以認定他是美國最多產的插
畫家之一，他的畫筆畫活了那些精彩的英雄人物和童話故
事。如《金銀島》、《魯賓遜飄流記》及《碩果僅存的莫希干
人》，早在好萊塢電影興起前，他的插畫就風靡一時。他所
描繪的英雄與惡棍，有如有血有肉活生生的兄弟，陪伴著安
德柳‧魏斯一起長大成年。他們的冒險英勇故事，在魏斯的
家庭中，一再被敍述著，他們的世界也一再出現在老魏斯的
畫筆下。在安德柳的眼裡，查茲佛德的小山谷與森林，就彷
彿是羅賓漢故事中的英國森林。那裡的情調不只是像爵士樂

裸女　1978年　水彩畫　54.6×74.3cm　連納德E.B.安德烈收藏

喚起人們記憶的事物，而是融合那些虛構的冒險故事與現實
生活的氣氛。

　　他的童年沒有受到正規的學校教育，倒是頻繁的家庭活
動，給他影響很大。雖然老魏斯夫婦在查茲佛德小村莊的房
屋離威明頓與費城都很近，但安德柳·魏斯與其四位兄姊在
一生中，都難得接觸到城市與學校，他所有的教育都是得自
父母教導、家庭教師或長時間在變化不定的地方遊戲或長期
漫步中獲得的一種生活教育。魏斯的愛好傾向正足以反映出
他在孩提時代就已培育出來的對文藝的愛好——如貝多芬、
勞契愛尼諾夫等人的音樂，梭羅、托爾斯泰、哥德等大文豪
的作品，以及惠特曼、羅勃·福斯特等人的詩。

　　當酷冬的晚上或當老魏斯在畫室工作時，全家圍聚，這

氾濫　1978年　水彩畫　54.9×76.2cm　連納德E.B.安德烈收藏

種溫馨和諧的氣氛足以鼓舞全家人發揮自己所長，做自己的事，寫散文、作曲、玩樂器、畫畫，從老魏斯家中製出的聖誕卡，幾年來已可排成一排。如其中一張一九三五年卡片有女兒安・魏斯譜的曲子，安德柳・魏斯的插畫。

　　魏斯家中最令人難忘，也是他最常提到的是聖誕節。每當聖誕節即將來臨時，全家人都忙於布置室內，華麗的裝飾所引發出的特別氣氛與光彩，使魏斯心靈深處至今仍然懷念童年時代天真爛漫的過聖誕節的興奮心情。

　　在童年生活中，母親給予他帶來生活的安全感，父親則常藉各種機會教育他。老魏斯曾費盡心機地啓發子女們的感覺體驗，他認為藉此才能培養子女們充實而富創造力的人生

泛濫　1978年　乾筆畫　58.4×73.7cm　連納德E.B.安德烈收藏

觀。例如，安德柳‧魏斯第一次遠離家鄉到緬因州時，他非
常想念家鄉，老魏斯告訴他：强烈的思鄉情緒是人類成長過
程中必經的痛苦情緒，年歲愈長，這種反應愈强烈。在心靈
情緒之外，他也注重視聽外在感覺的教育，以及對自然界的
認識。

　老魏斯的信中，總是充滿了他對自然景物細膩觀察所獲
的心得。例如他的一封信如此寫著：「大地被一層濃霧籠罩
著，眼前所見，一切都像由顯微鏡放大的效果。不遠處的一
棵樹看上去大而模糊，站在眼前的一個人，看上去簡直就像
塔一般高大。長靴走在亂草地上發出的輕微沙沙聲也會變成
巨響。鈴聲可能又像水中兩塊巨石互撞的聲音，在我右邊，

春　1978年　蛋彩畫板　61×121.9cm　查茲佛德，白蘭地河美術館藏

一片深草地，點綴著快凋謝的灰黃色芥菜花，我可以隱約聽見小河中潺潺水聲與銀鈴聲，好像冰河中的水流聲。」我們在魏斯日後所作的一些繪畫中可以感受到這些朦朧的意念。

　　老魏斯最樂意見到的，莫過子女與自己有同樣敏銳的觸覺性與描述才能。當他的長女亨瑞蒂在小時候曾注意到某條

路而使她憶起新英格蘭時，老魏斯因此而寫過這樣的信給他女兒：「什麼原因使妳憶起新英格蘭？那兒的石頭牆、木屋或草地都沒有特別標誌，而且我覺得那兒一點也不像新英格蘭。」她很快就回信說：「起初是因為路面的顏色，再加上道路兩旁沿著籬笆爬滿的紫葡萄藤的顏色，這些使我憶起新

泛濫　1978年　水彩畫　57.8×73cm　連納德E.B.安德烈收藏

英格蘭。」

　　她父親認為她的想法完全正確，而且這些小事意義重大，使他甚感安慰──「孩子們的這種表現正顯示出他們有能力知道那些值得生存的基本理由，每當他們編織生命的花朵時，這豐富的知識背景將帶給他們無比的歡愉，建立一個更光輝燦爛的一生。」

　　老魏斯的這段話，正如預言一般準確。安德柳·魏斯一生大部分工作都建立在這種基礎上。他時常在家鄉附近漫步，經常保持身心的蓬勃生氣與思想的敏銳反應。一位朋友曾說：「假如把魏斯的眼睛矇起來，他只要傾聽風吹過樹梢的聲音，就可以正確告訴你，他正坐在什麼樹下。即使在最

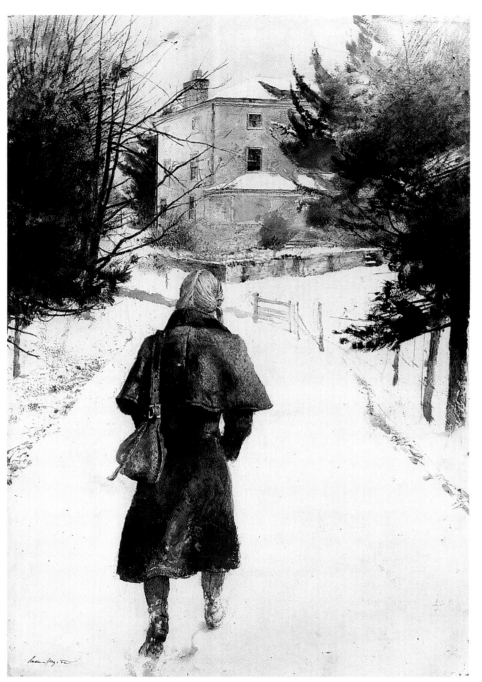

深草綠色外套　1978年　水彩畫　76.2×55.9cm　亞瑟・馬吉爾收藏

牧場之路　1979年　蛋彩畫　53.3×64.1cm　連納德E.B.安德烈收藏

常走的小路上，他也能隨時獲得新的發現，觸動作畫的靈感。」

　　所以安德柳・魏斯從來就沒有準備到國外旅行，他說：「我連身邊的寶藏都還沒有完全探測過，爲什麼不應該在一個地方長住，以便發掘得更深呢？」

　　「開墾自己的宇宙」不僅是魏斯家的座右銘，也是美國另一位著名遺世獨立者的金科玉律，那就是梭羅。老魏斯在很多方面受到梭羅的影響。例如他對經驗的態度——期望自己對於經驗保持恆久的赤子之心與期待。這種期望使他常忍不住的説：「要是我有大人的本事和赤子的天真，該多

夜眠　1979年　蛋彩畫板　61×121.9cm　私人收藏

好。」

　　更重要的是魏斯一家大小最感珍貴的那種「從生活上最平凡的家常瑣事裡，追求最大的快樂與啓發」的人生理想，也從梭羅的論點裡獲得支持。

　　正如梭羅在面對波平如鏡的銀湖透視澄清的湖水時，可以推論出一套大自然開物成務的哲學一樣，老魏斯在他緬因州的夏屋裡，憑窗遠眺之際，也常被當前新英格蘭的平凡景色吸引得神遊物外。關於這種經驗，他曾寫道：「這是一幅極平凡的風景，没有一點引人入勝的地方。可是當一陣微風吹過，這一幅平凡的畫面，竟然充滿了生意，紫丁香的葉子在風中飄舞，光彩流動。黄黄的野草在風中起伏如浪，灰色的針樅細枝在風中搖擺，有如幽靈慢舞，而遠方的密林，仍舊暗沈沈的屹立在那兒，絲毫不爲所動。我的心靈忽然對眼

灰牝馬　1979年　水彩畫　53×74cm

月圓　1979年　水彩畫　56×73.5cm

158

雞舍　1979年　水彩畫　67.5×48cm

穿著她的披肩散步　1979年　水彩畫　58.4×73cm　連納德E.B.安德烈收藏

前這幅孤立而互不相干的景象激賞不已，驚奇於其中蘊藏之美，竟是如此之宏，如此之豐。它不就是最美最動人的景象嗎？」真是所謂靜觀自得。

　　在 N. C. 魏斯信札中，可以充分看出自然給予他的影響，而他所得於自然者也間接地影響到他的孩子們。最能發揚老魏斯理想的就是一九一七年七月十二日出生的孩子——安德柳・魏斯，距梭羅出生剛好一百年。安德柳・魏斯後來居然也從緬因州的一個房屋窗戶向外眺望，而畫出一幅最令人懷念的傑作〈海風〉！這真是一種非常微妙的巧合，我們沒有理由可以確定他曾經看過前面所引述的這封他父親在他出生前幾年所寫的信。其實根本不必看，畢竟他也是姓魏斯

髮辮　1979年　蛋彩畫　41.9×52.1cm

呀！

　　魏斯的畫就像他的〈海風〉，都是在平凡、寂靜與樸素之中，顯出豐富的生氣與感情！父親帶給他精神上的影響是多麼深刻呀！

魏斯的繪畫技巧

　　有人說，魏斯的繪畫才能是與生俱來的，也有人認爲是後天造就的。持前者看法的人，是基於他在繪畫中所表現的自由直接而運用自如的技術。持後者看法的則堅信宇宙間各種奇妙而不可思議的事物，只有經由苦心鑽研的人，才能捕捉到這種奧妙的意境。

夜影　1979年　乾筆畫　49.8×64.5cm　安德柳‧魏斯夫婦藏
果園中　1979年　水彩畫　42.8×53cm　連納德E.B.安德烈收藏　（右頁上圖）
果園中　1980年　水彩畫　42.8×53cm　連納德E.B.安德烈收藏　（右頁下圖）

　　無論如何，魏斯的繪畫技巧，確實是高超而純熟的，充分表現出他高度的描繪能力。他一直採取傳統的運筆作畫方法，而不用現代流行的各種作畫技巧。像過去一百多年裡，無數著名的美國畫家一樣，魏斯發現水彩畫最適合他的風格，因此他以水彩作為繪畫的主要媒介。在他早期，水彩已畫得流暢之後，他開始嘗試另一種技巧——乾筆畫法（Dry

白屋　1980年　水彩畫　49×68.5cm

裸背　1980年　蛋彩畫　51×68cm　私人收藏

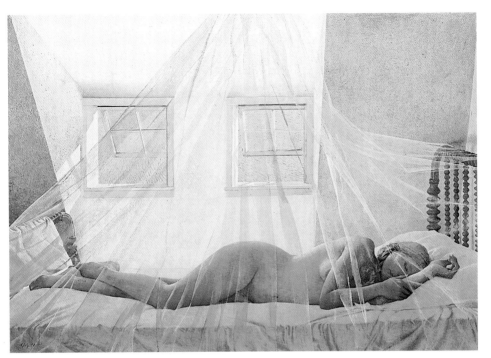

白日夢　1980年　蛋彩畫　47.3×68.2cm　亞曼‧漢默收藏

brush）。這種畫法並非他所獨創，早在五十多年前，美國的許多雜誌插圖畫家就採用這種畫法作插圖，當時的插圖畫家所用的工具，並不是鋼筆，而是特製的水彩畫筆，畫時用手指握著，先擠出多餘的墨水（或用抹布汲出），才開始作畫。就如中國的毛筆，不但可畫出剛直的細線條，而且筆鋒的柔性及汲水力也不是一般水彩畫筆可以相比的。這種乾筆畫法，可以從容地畫出較為細緻而明晰的景物。魏斯在一九四〇年左右時所畫的水彩，往往帶有濃鬱的水分，除了渲染的趣味外，常用大筆觸揮刷，面的表現多於線條的運用。如

圖見 11 頁
一九三九年的水彩畫〈深藍色的日子〉就是一個例子。但是當他在一九四五年以後，改用乾筆畫法，畫面有了很顯著的改變，筆觸變得細緻而穩定，不再有大筆揮刷的色面，出現了

秋日黃昏　1980年　蛋彩畫　108×125cm

山中果園　1979年　水彩畫　47×68cm

昨夜　1980年　水彩畫畫紙　50×39.7cm　私人收藏

背包　1980年　水彩畫　54.6×75.9cm　連納德E.B.安德烈收藏

許多細心刻畫的線條，質感的效果逐漸增强了。

　　這種效果，其實並不是一般採用乾筆畫法的畫家所能表現出來的。魏斯自己曾說：他在偶然間想出了一種將素描與著色混合的畫法。他的乾筆畫，可說揉入了素描的技巧。由於這種畫法嘗試成功，他後來採用「蛋彩畫」（Tempera），使他的畫獨樹一格。

　　乾筆水彩畫法，無論在室內或戶外寫生都能適用，魏斯認爲這是最自然而且是最適合他作畫的一種方法，在此之前他常以乾筆與濕筆交替使用。他的乾筆水彩畫代表作可舉出一九五二年的〈遠方〉，畫中人物是他的小兒吉米，頭戴狐狸皮帽坐在草地上，畫中叢生的小草和枯枝都很自然而仔細描繪出來，也唯有用乾筆水彩才能表現這種效果。魏斯對這類 圖見48頁

背包　1980年　水彩畫　53.6×74.6cm　湯瑪士‧帕央收藏

早期乾筆畫作品尚覺滿意，並曾允許公開展出多次。

不過，魏斯自己談到這種乾筆畫時，曾説他也將普通水
彩畫與乾筆畫混合使用，真正的乾筆畫作品是〈流浪者〉。他
説：「我知道，人們如果把我的作品一律稱爲乾筆畫是不正
確的。我常以乾筆與水彩一起運用，乾筆畫是一種了不起的
畫法，但是我卻無法完全運用自如。」

圖見 93 頁

談到作畫時的心情，他説：「繪畫時不要患得患失，放
輕鬆些，是一件極爲重要的事情——這樣才能產生許多好作
品。」這段經驗談，可以給我們很大的啓示。

「我想保持在二十分鐘内，畫出一幅内容充實，構圖美
好的水彩畫的素質。」他説。事實上，魏斯在作品中所注重
的内容，已經和他所講究的精確筆觸變成同樣重要。他常常

在門口　1981年　水彩畫　60.3×47.3cm　連納德E.B.安德烈收藏

裸女　1981年　水彩畫　46×61cm　連納德E.B.安德烈收藏

不惜水彩顏料，有時先在紙面上塗刷不透明的白色，作畫面
的底色。有時以各種方式刮除過厚的顏料，諸如用砂紙磨掉
或是用手掌壓畫色彩——使其產生透明效果。有時他在拘謹
細心描繪的畫面中，滴灑奔放的色漬，使細巧的畫面帶來幾
分活潑生動的感覺。魏斯雖然表示過他無法完全的控制乾
筆，然而他的繪畫技巧，目前已達爐火純青之境，可以隨心
所欲的表達意念，而不必拘泥繪畫技巧的運用了。

　　魏斯的許多蛋彩畫與當作畫稿的精細鉛筆素描，正好與
水彩畫中的清新與自然特性相反。他曾在整幅畫面上描繪水
彩做爲蛋彩畫的底稿。然而現在他卻偏愛用鉛筆起稿，他這
種鉛筆畫稿，輪廓精確，筆觸清晰。

　　在一次訪問中，當他被詢及用那一種鉛筆畫素描？他答

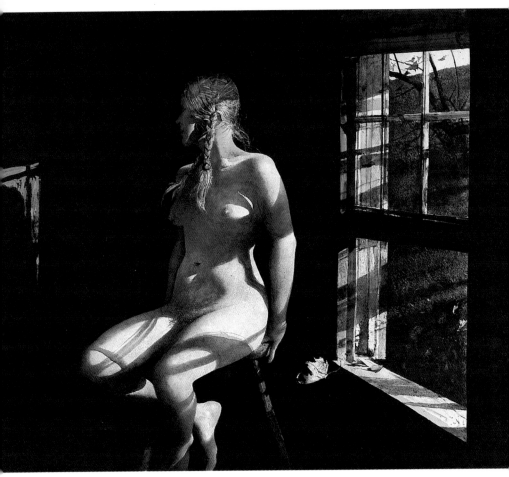

戀人　1981年　乾筆畫　57.2×72.4cm　安德柳‧魏斯夫婦收藏

道：「普通店裡賣的鉛筆，硬度適中即可。我本來想用木炭
筆勾畫，不過我不喜歡它的潦草性。我喜歡鉛筆的特性，它
可幫助我勾畫出事物的精髓，而又不妨礙畫的本身。鉛筆可
以畫出任何事物細微末節之處——好像畫建築圖一樣的精
細。至於色彩的處理，則先在心裡構想，實際賦彩作畫時才
付諸實現。」

　　魏斯最爲人稱道，而且最拿手的畫法就是「蛋彩畫」。

木舟　1983年
水彩畫畫紙
78.1×56.8cm

大頂蓬　1981年　乾筆水彩畫畫紙　73×129.5cm　私人收藏

遮陽　1982年　水彩畫　47.6×59.7cm　連納德E.B.安德烈收藏
深草綠色外套　1982年　乾筆畫　134.6×78.7cm　連納德E.B.安德烈收藏　（左頁圖）

　　蛋彩畫（Tempera）本來是用蛋黃、蜂蜜、無花果汁和膠水
等溶合成爲不透明顏料而畫成的畫，顏料乾得很快，不像油
畫那樣乾得慢，但卻有油畫的厚重結實感。由於顏料易於脫
落，通常在繪畫完成後，塗上一層樹脂或亞麻仁油保護，並
可增加光澤。歐洲中世紀的板畫就是以蛋彩描繪，到了十五
世紀油畫逐漸取代了蛋彩畫的地位，此時，有些畫家們混合
這兩種顏料作畫，盛期文藝復興及巴洛克追求色彩效果，就

漂流　1982年　蛋彩畫板　70.2×70.2cm　私人收藏

是蛋彩畫與油畫顏料混合運用而達成的。十九世紀後蛋彩畫多被應用到舞台背景的裝飾畫上。很少被畫家用來作畫。

魏斯所作的蛋彩畫，是用一種乾的礦石顏料，先研磨成細粉末，滲上蛋黃與稍許膠水混合而成的顏料。據說他是根據十四世紀西尼尼（Cennini）在翡冷翠所寫有關這種繪畫技法的說明，在塗了石膏底的板上作畫，魏斯一直以此老方法調色，他認為即使是現代的化學顏料，都無法取代這種古老的顏料配方技術。他的顏料大部分取自多年老礦土，有些自己研磨，有些則來自他姊夫彼得·霍特的新墨西哥州的農場，另一些來自印度或西班牙。蛋彩畫不像水彩畫一般便於攜帶，作畫也比較費時，需要耐心與工細的技巧。魏斯說：「我喜歡畫室裡始終擺著一幅未完成的畫，讓我慢慢的細心的畫，這樣我才覺得更能接近畫的精髓。我無法預估是否能永遠如願地畫好這種畫。我相信很少人擅長畫這種畫，甚至波諦采立（義大利初期文藝復興畫家）的後期作品也並不太好」。

「我所以堅持要用蛋彩畫的原因，是我喜歡純正蛋彩畫含有一種隱喻的特性，它沒有油畫的光澤卻帶有乾枯的實質。」魏斯的眼光接觸到牆上掛著的一件褪色的藍夾克說道：「看那藍色，再沒有比用蛋彩畫更能將陰影裡面的這層氣氛襯托得更完美、更真實。」

我們從魏斯的生活環境再作更深入的探討，可以瞭解他喜歡蛋彩畫，實與他生長的風土環境大有關係。蛋彩畫顏料的乾燥色素，可以使他聯想到他故鄉附近的泥土和冬日的景色，他生活在這種風土中，很自然地愛上了蛋彩畫的那種色調，那種充滿鄉土氣息的色彩感覺。魏斯描繪的這塊土地也意味著美國的大地，他被讚譽為描繪美國風土景物最成功的畫家，許多美國人看了他的畫激起了懷鄉的情感，充分證明了魏斯採用他所喜愛的蛋彩顏料作畫，無論在繪畫技巧或內容表現上，都是非常成功的。

魏斯自述

　　這是一篇極為精彩的創作自述，魏斯述說他創作〈愛國 圖見92頁
者〉這幅畫的經過，蘊涵著藝術家的豐富思想與真摯情感，
讀來引人入勝，也可以給我們很多啟示。

　　在今日美術界，我是非常保守而極端的。大多數畫家都
不注意我，對我也很陌生。實際上，在平常我也沒有想到自
己是個藝術家。我不喜歡談論藝術，也討厭別人看我作畫，
更不喜歡別人看到我拿著水彩畫具的樣子。看了那些畫家手
持大調色板站在肖像畫之前的照片，真是醜陋而令人覺得可
怕。

　　有人說：「我能表達出那風景上端金黃色天空的效
果」，但我從來就未被雲的形態感動過。有些朋友也對我
說：「安德柳，我知道一個地方你一定喜歡去畫。」天啊！
這和我所想要作的有什麼關係呢？很多人說我帶回了寫實主
義，他們總是把我和艾肯斯（T. Eakins）及荷馬
（Winslow Homer）聯想在一起；我的想法並非如此。我
衷心認為自己是抽象主義者。艾肯斯畫的人物固然栩栩如
生，但我所畫的人物、主題是以另一種不同方式來表現生
氣，有另一種核心──高度抽象的精髓。當你認真凝視時，
即使是單純的事物，也能感受到那種事物的深奧意義，從而
產生無限的情感。

秋天　1984年　水彩畫　53.3×74.9cm　安德柳‧魏斯收藏

　　我對事物常抱有強烈羅曼蒂克的想像——尤其是我所畫的，不過總經由寫實來完成它。假如夢想沒有真實作骨架，那麼這種藝術必然缺少骨幹。老實說，當我畫拉斐‧克蘭（Ralph Cline）的肖像時，我是想刻畫一位「愛國者」的形像。他非常具有繪畫的感覺——大帽子配著掛有胸章的外套、煙草汁、混有印第安的血統，深具有緬因州培育出來的特徵。直到我開始畫他的時候，我才發現他是一個多麼不平凡的人。

　　四年前，他曾在緬因州湯馬斯頓市檢閱遊行隊伍，而我每年都在那裡附近渡過夏天；他那惹眼的外形、體格和走路的姿態，給我很深的印象。他穿著退伍軍人的深藍色制度，戴一頂小帽，我真是被他的姿態吸引住了，但並沒有想去畫他，不過這種深刻印象我始終未能忘懷。直到去年，當我在

美麗的標記　1984年　蛋彩畫板　57.8×51.4cm　加藤近代美術館藏

他家附近畫水彩時，他走到我的身邊彎下身來看了一會，那時他臉孔的表情我還記得，還有在他的鋸木廠，他用手勒住木頭的樣子。不過到底是什麼因素驅使著我想以他作爲我繪畫的對象，我自己也不清楚。後來當我想到他穿的是第一次

避難　1985年　乾筆畫　100.3×68.6cm　連納德E.B.安德烈收藏

果園中　1985年　水彩畫　54.9×75.6cm

世界大戰的軍服時──還有他的禿頭，整個事情便在我心中
蘊釀成形了。（註：魏斯所畫的〈愛國者〉是以拉斐・克蘭爲
模特兒，描繪一位穿著軍服、胸前配有勳章的禿頭老人──
一位已經退伍功在國家的愛國者。魏斯強調他所畫的並不是
拉斐・克蘭的「個人肖像」，而是借他來刻畫他心中所想像
的「愛國者」的形像，把拉斐・克蘭經歷的許多故事都融入
畫中──這種抽象觀念就是他在前段自述文字中所闡釋的意
義。）

　　你知道，我決不會說：「現在我要出去看看有什麼可以
作爲繪畫的題材」，那樣最沒意思，還不如待在家裡喝杯威
士忌！實際上，我只是常到田野散步，盡量使我腦子保持空
白──就像一塊很好的回聲板，準備隨時接納、捕捉一種震

漆黑的樹木　1985年　蛋彩畫畫紙　78.7×70.5cm

動，來自一個人或一件事的訊息——就像拉斐·克蘭帶來的一樣，產生一種共鳴。我時時刻刻都在捕捉任何驚鴻的印象，即使視線不清或不平衡，總能引起一股興奮。而只要這印象留存在我記憶中，可能數週或數年以後，很突然地——

183

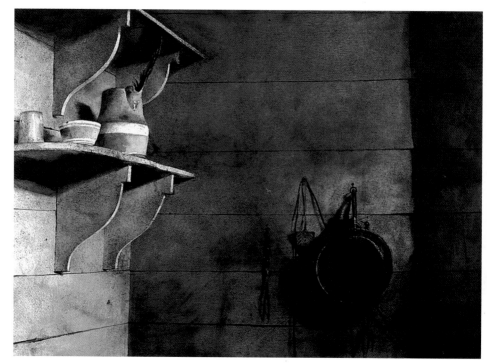

翎管與燒烤叉　1986年　乾筆水彩畫畫紙　55.2×74cm　私人收藏

說不定是正漫步在紐約街道上，我猛然頓悟想去畫它呢！就
像這樣，意念在我心裡滋長，可能數週之後我才加以潤飾，
甚至也可能意念又分散、消逝，就像沒有發生過一樣。這種
情形時常發生，亦即所謂空無──一種腦的真空狀態。

　　記得第一次發生這種情形，是在我十五歲的時候，我正
花費數週去畫墨菲老人的羊羣。那老人是個單身漢，靠麵包
和馬鈴薯爲生。有一天傍晚，他轉身從他的豬圈後面走向蘋
果樹；當他剛轉過去一點時，我看見他的背影一片漆黑，光
線在他臉上閃爍。那時我真是激動！那次經驗對我而言太重
要了，我想解釋給爸爸聽，但不知如何說起。真是一件奇妙
的事！現在我對拉斐‧克蘭的情形也是一樣，說來奇怪，當
我開始有難以言喻的感受時，我的頭髮便會豎立起來，而且

最後的光芒　1988年　乾筆水彩畫畫紙　55.2×76cm　私人收藏

任何事物都不能阻止我去做它。除了牢牢抓住這件事外，我簡直什麼地方也不想去，再有什麼事也不想做了。

　　我在拉斐鋸木廠的閣樓裡畫〈愛國者〉，以便自己能專心一意去畫。我叫拉斐‧克蘭坐在那裡，他顯得很緊張；而我似乎也感染一分緊張。我先用鉛筆速寫，他的神情有點呆滯，但後來談起話之後他露出笑容，且一直保持著笑意。我移到左邊來畫，使他向著窗外，起初十五分鐘我只在速寫簿的一角畫出他的臉，很微妙的是當時我畫出他的神情，就像一種飛逝的印象，使我忘記我究竟怎樣去完成的——那以後再也沒有重現過一次。當時我在很興奮的情況下自然而然的完成這幅速寫。

　　我將它帶回家，沒有拿給貝茜（魏斯夫人）看，而把它

聖靈降臨節（復活節後的第7個禮拜天）　1989年　蛋彩畫板　52.7×77.8cm　私人收藏

漲潮　1989年　蛋彩畫板　46×111cm　東京辟沙美術館藏

186

雪丘　1989年　蛋彩畫板　121.9×182.9cm　私人收藏

藏在冷藏庫後面。那時我還是很興奮，對我而言那真是緊張
的時刻。晚飯後我說：「我已有收藏，也許我是個傻子，但
這事實在令我振奮。」說著我把速寫簿拿出來，在她面前晃
了一下。如果有人有時間分析事情，你可以將某些胎死腹中
或凍結起來的事說出來；貝茜傑出之處便是她有一種直覺能
體會我所想的。她看了之後大吃一驚，說道：「天啊！安迪
（魏斯夫人對魏斯的暱稱），真沒想到！真沒想到。」如果
當時她只是模糊的說：「啊，很好」，那麼這件事的意義立
即就被完全抹殺了。

　　繪畫過程中我時常有一段時期很是興奮，而且我發現所
有使我興奮的抽象本質是來自記憶深處；所以，第二天遠離
了拉斐，在畫室中我將最初的速寫稿放大畫到板上。我知道
如果再思考或遲疑幾天的話，我可能只能將他畫得很
「像」，而失去了那一瞬間的神情。不過我還是延至那天下
午，直到我真正想畫，且把其他事情作完後才動手。

女主人　1990年　水彩畫畫紙　70×49.6cm　私人收藏

面對大海的屋頂陽台　1990年　蛋彩畫板　97.2×84.5cm　私人收藏
（原供海員或漁夫之妻眺望船隻歸來之用。昔時航海者生還機會較少，故此望台稱爲寡婦台。）

通常當我開始一張畫以後總儘量把握時間去畫，我認為時間是作畫中的一項重要因素；我也可能畫幾筆就擱在一旁，就像有時必須到別地方去，或貝茜叫我吃飯或看電影，或我剛從某處回來。當我再動筆去畫之前，我讓它保持未完且粗陋；直到自己真正感到不畫不暢快時才下筆，這樣便能解決藝術構思上精密性的難題。有時好幾天我將畫板放在畫架上，望著空白畫布出神，可能我只畫上一線條，為了避免意象凍結我不隨便下筆──我儘量使思潮奔流以便產生更豐富的思想。

我的許多畫──例如拉斐·克蘭的畫來說，都是出自我過去經驗的幻想。孩提時代我就酷愛玩具兵，且收藏了不少；同時我經常到父親的工作室去，那兒他留存了許多有關第一次世界大戰的剪報──褐色的印刷品、報紙畫刊等──而我從小就看熟了這些圖片。我還清晰的記得那報紙、圖片的氣味、死傷名單，以及波辛將軍、氣球爆破的法蘭魯克、李肯貝克、雷納伍德、洛斯·貝特萊之役的惠禮希上尉等的相片，甚至戰爭初期死於塞比亞那位士兵的軍服都還歷歷在目。拉斐穿的可能就是他那種軍服呢！所有這一切都給我很深的印象。我的繪畫在事實的背後都存在著我的真實。我作畫時為了表達對象的氣氛，總喜歡從背景畫起。在拉斐的這幅肖像裡，我不只用暗色調背景襯托他的光頭；事實上那背景是一個世界──摩斯·阿孔尼流域的雷聲，他滿是污泥地站在戰壕裡，他抽煙，還有那鋸木廠裡木頭氣味等混合起來的一個世界。我幻想、思考有關這一切的背景，這真是令我興奮的事！無論駕著車或躺在牀上，我不斷想著那個橢圓形的光頭，那頭頂上完美的曲線是整個精髓所在，真是難以忘懷。那也正是這幅畫的開端。開始時我只是調色，調出他那受風吹日曬的暗色皮膚，以及經常戴著帽子，類似美國禿鷹頭的光頭顏色。這也正是為什麼說我的畫是基於一種抽象本質的原因了。

月光下的青年
1990年
蛋彩畫板
76.5×121.9cm
私人收藏

海邊　1991年
蛋彩畫
56.5×84.1cm
私人收藏

　　我和拉斐・克蘭只共同相處了一個半月，但貝茜說我幾
乎成了拉斐了。他談論時帶著一種緬因州特有的氣質，最後
總有說不完的話，能使人感受到真實的一面。我喜歡這樣的
朋友，七十一歲高齡卻仍然生氣勃勃，有深度且敏銳，那樣
威嚴、驕傲而有理性；那是一種難得遇見而又能和你融洽相
處的典型。他也是喜歡女性的男人，我和他無所不談，甚至

赤足　1992年　乾筆水彩畫畫紙　68.6×92.7cm　私人收藏

是性方面。我們所以合得來，是因為他曉得我瞭解他的另一
面，真實的一面——他是個絕對的愛國主義者，美國國旗對
他而言具有無限的意義；在獨立戰爭時代，他參加過康克橋
戰役，在潘傑威勒時代他曾巡邏墨西哥邊境，第一次世界大
戰時還是一位軍曹——參加過摩斯·阿孔尼流域一帶的戰
爭。我很偶然地瞭解他的這一面，而把它揉入畫中。

　　你瞧，我並非只坐在那兒畫畫；我將自己思想融入畫
中，而拉斐正是那種我幻想中的典型，所以在我真正落筆之
前實際上有部分已經畫好了，那個人物的一部分是我自己的
寫照呢！

　　有一次當我畫黑人湯姆·克拉克時——題名〈紳士〉，正
是萬聖節前夕，我將頭髮全部剃光，用深紅色的茜草色素塗

圖見 76 頁

匯流　1992年　蛋彩畫板　44.8×72.7cm　私人收藏

滿整個光頭，然後又用褐色墨水擦拭成透明而呈暗紅色。我又用黏膠帶貼在眼睛上，把鼻孔稍微張大一點；結果我看起來簡直就像湯姆·克拉克，我成了自己畫中的一部分了。

圖見 38、92、51 頁

　　從我的作品〈克麗絲蒂娜的世界〉、〈愛國者〉、〈克麗絲蒂娜·歐遜〉等可以看出裡面像巫術般隱藏者某些意義；萬聖節前夕以及其他種種事物很奇妙地溶入他們之中。對我而言，這些畫中就像有種妖魔鬼怪的荒誕氣氛，彷彿女巫騎著掃帚在那兒橫衝直撞──妖氣濕氣四散。那就像是小孩打扮化妝，戴上面具漫步於月光的街道下一般。我深愛這一切，感覺彷如自己不再存在了。對我來說那就像自己化成我的獵狗，嘎嘎發聲地步行於鄉野間，透過它的眼間來觀察大地一切。

　　我想告訴你的是每當我提筆作畫時首先總摻有情緒因

床　1956年　鉛筆素描　35.2×54.6cm　私人收藏

素，某種想一吐爲快的感情。從這種完整、無瑕疵的作畫態
度看來，你一定認爲我是極冷靜的數學家；事實上也是，我
用蛋彩畫顏料作畫就是因爲它是一種很固定的媒介，可使筆
觸細緻，不致雜亂，表達我本來的個性。我真正有所表現是
在水彩畫方面，尤其是雪景，那真是使我心醉，而那種靜謐
感尤令我感動。緬因州海邊砂礫淺灘的白色蠔貝也令我激動
不已，因爲那是來自海的——海鷗從遠處銜來，陽光和雨水
使它變成白色，旁邊還豎立了一根椿木。大多數的藝術家只
注意處於那兒的對象本質，而未注意形成它的各種因素。

　　我努力捕捉腦中一閃即逝的抽象意念——就像某些從眼
角瞥見的印象一樣；不過你可以在畫中很清晰、直接的看到
它，這真是難以捉摸的事。開始作畫時，我先作速寫稿，但
當我愈接近完成時，愈感覺到有一種事物本質的因素臨時加

索與鍊　1956年　鉛筆畫　42.5×57.8cm　安德柳・魏斯夫人藏

了進來，這便非我所能控制的了。假若你花上數月時間作蛋彩畫時，必須注意心智不爲感情所駕馭；這時我便不斷修改，別人看見會以爲我是傻子正在破壞它，其實我是在研究如何使形態骨架賦予肉體，使它達到精練。如果你以爲這一切製作過程都是平穩無事發展的那才見鬼啦！要設法突破這種困難，才能創造出好畫。

　　也許幾星期我都不畫速寫或水彩素描，我把所畫的東西扔在後屋裡不看一眼，或將它們丟在牀板上踐踏而過。不過，我總覺得一種潛意識的默契交流的靈感最後都會出現在我畫面中。另外我經常在獨自工作中突然放下畫筆，轉身往外跑並關上門；每當遇有遲疑時我便遠離畫布。然後我才能整夜繼續思考，第二天早晨一進入畫室立即勾畫出所想的大概。

湯姆與他的女兒　1959年　鉛筆畫　40.3×55.9cm　私人收藏

　　一九四五年父親去世在我一生中是個轉捩點，這時感情
對我而言變成真正重要了。他因穿越平交道發生車禍而喪
生。我和父親感情深厚，他是我唯一的良師且是位傑出、值
得尊敬的人。當他去世時，我只不過是個普通的水彩畫家
──大部分作品只是漂亮、虛張聲勢而已。他去世以後，真
正有股力量驅使我，使我努力想作點什麼以證明父親對我的
教導並沒有白費──認真去做些嚴肅的事情而非遊戲般隨意
描繪周遭的自然景色。我有種極沈痛的情緒，幸運的是我總
能將這種情緒的力量應用到風景畫上；所以可以説，由於他
的邁逝使我的風景畫更加上某種意義──那就是父親所具有
的特質。

克麗斯蒂娜的喪禮 1968年 鉛筆畫 34.3×42.5cm 私人收藏

圖見24頁 父親過世後我所繪出的第一幅蛋彩畫是〈一九四六年的
冬天〉，描寫一名男孩在強烈的冬季陽光下從山坡上奔跑而
下，他的手向後伸去，黑色的身影拖在後面，遠處有一點積
雪；每件事給我的感覺都是斷續、破碎的。畫中的男孩就是
傷心、徬徨的我，伸向空中搖動的手是我自由的靈魂，似乎
在摸索著什麼；山坡的那一邊是父親出事的地方，我那樣悲
傷以致無法下筆畫它，而那山坡最後便代替了他的畫像。我
花了整個冬天去畫它——這是我唯一能驅除內心恐怖感覺的
方法，且能從中取得振奮。這是我生平第一次爲了某個真正
的理由而繪畫。

人們常提到我作品中的憂鬱氣氛，而我的確至今仍有這

種鬱悶感覺——那些值得我懷念的事情在別人看來也許帶有
悲傷感。我承認我的繪畫主題並非如一般人所喜愛的那樣色
彩艷麗，能予人快樂、輕鬆等視覺上的愉悅感；但我想我的
作品不能說是「憂鬱」，而應說是「有思索性的」。我經常
思考、幻想過去與未來的許多事情——永恆的岩石和山崖，
所有存在這裡的人們。我偏愛冬天和秋天，你當可以從我的
風景畫中體會出那種秋天的孤寂與冬天的死氣沈沈；整個畫
面並未明朗化，彷彿有什麼事情隱藏在下面。我想任何屬於
冥想的、寧靜，顯示內心孤寂的作品予人的感覺都是悲悽

黑絲絨　1972年　鉛筆畫　45.7×60.3cm　連納德E.B.安德烈收藏

的，這是否由於我們已經失去單獨存在的藝術？

　　我承認或許我想像得比實際更孤獨，事實上我的確不太
忠實，我的作品亦然，所以當人們看到我圖畫中的實景總不
禁感到失望。我的作品並非特別用來描繪鄉村，我知道他們
希望我和愛德華・霍伯（Edward Hopper）一樣作個描繪
美國情景的美國畫家；但我所感到興趣的只是希望創造屬於
自己的小世界。譬如說〈棕色瑞士牛的牧場〉那幅作品，把克
爾・庫尼爾的房屋表現於北方那片廣大無涯的曠野上。那
正是我的小世界。

　　直到現在我生命中的大部分時候都是孤獨的，而我喜歡

圖見64頁

199

直瀉而下的長髮　1972年　鉛筆畫　25.4×34.9cm　連納德E.B.安德烈收藏

這樣。我是五個孩子中最小且身體不太好的一個——有瘦的
毛病。小時候，兄姊都上學去，只留下我孤獨一人。我是在
家庭中受教育長大的，無形中減少了所受的管制。我有一位
黑人小朋友，但絕大部分時間只在這山谷中的小城鎮遊蕩，
看看事物，絕對沒有想到什麼藝術——我只是想成為完全的
自我，愈孤寂愈好，過一種藝術家的理想生活方式。所以，
當我畫廣闊的田野、屋子的內部時總不禁賦予一種孤獨寂寞
感，這並非出於戲劇性的構想，而是我本性的自然表現。

　　很多人想摸仿我這種方式，但這並非他們的本性所以顯
得不自然。他們也同樣畫飛翔的一隻烏鴉或一羣烏鴉的田
野；但事實上最重要的是感情——你所擁有、壓抑、含蓄的

農耕服　1972年　鉛筆畫　45.7×60.3cm　連納德E.B.安德烈收藏

情感並沒有表現出來。

　　這也就是為什麼你不能見到與我同樣畫風的畫派的原因之一。我的生活背景與眾不同，經歷非常特殊，我每做一件事都是在探索和嘗試錯誤，父親以他人生的體驗教導我，譬如關於窗帘的折紋以及光線如何透過的情形。他能抓住事物的重點，但從不教我們繪畫技巧，如頭髮、天空怎樣畫，如何達到某種效果等。

　　落入一種固定化的模式是很危險的，大自然並非公式般一成不變，肖像的畫法或樹木的畫法都要靠自己的心得。拿拉斐・克蘭來說，當看到我為他畫的像時，你一定想他的前額突起，且向後彎曲像個雞蛋；當時我曾繞到他後面仔細觀

果園中　1973年　鉛筆畫　45.7×60.3cm　連納德E.B.安德烈收藏

察且用手摸過，對於看不到的部分同樣保持敏銳性，所以才
能遠離簡易的效果畫出完整圓的感覺，避免流於膚淺浮雕的
感覺。

　　拉斐的前顴骨稍爲突出，此點我也納入畫中。這並不是
說要畫得像照相那樣逼真，而是我以爲每一對象都有他個人
的特點；假使我畫我的兒子尼可拉，除非我捕捉住他的特點
鼻子，否則就不是尼可拉了。

　　許多人畫肖像看起來都很相似——例如畫少女的樣子都
相同，這是因爲這些畫家是用概念描繪，雖然，眼睛相同，
但欠缺熱情去作仔細觀察描寫。這些藝術家把自己强烈的個
性表現於繪畫上面，以至永遠無法觸及他所描寫的對象本

她的頭　1973年　鉛筆畫　35.6×41.9cm　連納德E.B.安德烈收藏

身，尤其是對象本身所存在的生命。他們總是說那有什麼對象！但我的想法不同，我覺得我所畫的對象實體比我自己重要得多，我並不覺得我是個創造者。當我在布法羅開畫展時，一位藝評家大大讚美我，我對他說我受之有愧，他說：「魏斯先生，你不必擔心那個，你的作品絕對無人能與之抗衡」。

　　每當人們談論我的技巧多麼優雅、精鍊時，我總是感到驚訝；我知道至少有十位畫家畫得比我的技巧更精確且更寫實，但繪畫的技巧並不是從畫面上能一目瞭然的。有一次畫家艾肯斯的太太走進他先生的畫室說：「湯姆，那隻手畫得

沈睡　1975年　鉛筆畫　62.9×78.7cm　連納德E.B.安德烈收藏

漂亮極了……我没看你畫過比這更好的了。」艾肯斯拿起刮
刀當場就把這隻手刮塗掉了。他説：「這不是我想要追求
的，我希望你去『感覺』這隻手」。

　　拿〈愛國者〉這幅來説，我可以將它修飾得更好，更光
滑；但我不想除去我從身上感覺到的某種污濁骯髒或煙草汁
及汗臭。如果你將這些都分解淨化，那麼最初引起你繪畫靈
感的一種微妙内在情緒也就不翼而飛了。

　　當然，畫面的動態感我也很感興趣。你甚至能從拉斐・
克蘭的身上感覺到他的動作，他並不是靜態的。在昏暗的燈
光下你能從畫面中發現一線光明，由於巧妙安排光線的明暗

復活節星期天　1975年　鉛筆畫　27×35.6cm　連納德E.B.安德烈收藏

使你發現一種忽隱忽現的特質──我想這是美國人的複雜處之一。他的頭迅速轉動，很快又轉了回來；他剛收斂了不耐煩表情但仍顯得有點悲傷，幾乎是想哭泣的樣子。如果這些動態全然可見，那就變得没有什麼了──像小相機所拍的快照一般。我以爲林布蘭特與沙金的畫風是截然不同的，林布蘭特的畫有動態，他畫的人物總是朝向著光；不過那是一種凍結的動態，時間所凝息住的呼吸，是瞬間也是永恆的。後來我也嘗試此法，畫一羣白頭鳥飛過馬房；使畫面上呈現速度感，同時這也正是牠們的一種真正無休止的疾翔動作。哦，上帝，那是多麼完美的線條啊！

收容所　1976年　鉛筆畫　45.7×60.3cm　連納德E.B.安德烈收藏

　　目前，沒有什麼比「火一般的熱情」更令我沈迷。我父
親就是一位具有血氣與勇氣的男子，但今日的危機是膚淺的
火花較深邃或無從捉摸的火花更容易捕捉。我以爲眞正優秀
的畫家應能自然地表現出單純明快與適可而止的效果──能
駕馭它，在極大樂趣中做無窮的探究。拉斐・克蘭的肖像很
微妙，你不能掌握他的表情；不過如果你多凝視一會你便能
感覺到。在紐約現代美術館之類的大展覽中它一定不太惹人
注目，或許你會忽略過去，因爲今日每一樣事情都帶著誇張
的尖叫；許多藝術家諷刺事實，但我的人生較他們更嚴肅。
　　我極厭惡寫實作品中的甜美氣息。那也是我技法發展上
力求避免的危機之一，我能將溶雪後的水流情形畫得極美

曳影　1977年　鉛筆畫　27.9×35.2cm　連納德E.B.安德烈收藏

好，令人覺得優美而賞心悅目。抽象主義者摒棄繪畫對象，因為這是他們掙脫受描繪物束縛的方法；只要隨興加上色彩與氣氛，不必顧慮主題局限。但我不滿足這種方式，為什麼我們不能加上一點真實以便更了解它？一定要畫得那樣莫名其妙嗎？

　　我想很多人都愛反覆回來看我的畫，他們總是先被畫中的真實感吸引再回過頭來感覺那股抽象意境；他們也不知道為什麼喜歡這畫──如〈聖燭節〉，他們喜歡這幅畫也許不是那從窗外斜射進來的陽光，而是因為它使人回憶起某個午後時光。但對我而言那陽光就像我在那房中所見過的月光一樣，或是萬聖節前夕，或是一個恐怖緊張的夜晚，或是我在

圖見68頁

那屋中有過某種奇怪的情緒。我在那線陽光中的許多記憶不是一般人所能看見的，但卻都能感覺出來。

我經常在夜晚走進畫室凝視自己的作品，在黑暗中透過月光，使我以一種不同於日間的心情來看畫——欣賞畫中的抽象本質。畫拉斐時每當陰暗無法工作的日子，我便到他鋸木廠上的小閣樓，在黑暗中將畫懸掛起來；而當我再次回到小閣樓時，整幅畫像所看到的就只是那頭頂上的白色，那真是太奇妙了。如果你畫室裡正畫著像〈棕色瑞士牛的牧場〉這種畫時那才真是奇妙呢。開始時畫布上可能是一團糟，那就像如鯁在喉，苦惱不堪，只有角落上或是一個窗戶或是一堆發亮的石垣，其他地方則空白——但是後來慢慢有事物出現了；當你越深入其中時，你會覺得你是住在那兒而不是在畫一張畫；是的，就像實際身處那個原野之中一般。

那正是為什麼我絕對不讓別人看我畫畫的原因，我不希望別人意識到我，就像不願別人窺視你的性生活一樣；別的畫家或許不那樣想，但我覺得繪畫就是個人的私事。你瞧，我像個私生子似的偷偷摸摸，拉斐‧克蘭也是這樣所以我倆真是臭味相投。沒有人知道他樂意讓我畫像——也許是因為有印弟安血統的緣故。那段期間他在閣樓上作個活門並且加上鎖，使別人無法進入；這正合我意且使我憶起萬聖節前夕的念頭——當我裝扮好時，我從裡面往外看；這時的我已經不是人們所認得的我，我已經不存在了！

當我繪畫時我希望我自己並不存在，只有我的手在那兒工作。我想變成獵犬，嘎嘎出聲地穿過樹林，在陽光下仰望樹梢，落葉飄舞在我頭上。每當我孤獨地穿過林間，越過原野，我將自己完全遺忘，如入無我之境。

不過突然地，我又會想起自己，那個原本的我，於是一切都粉碎了，零落飄散了！這就是我為什麼一年到頭總不停的畫，那樣我就不會意識到我的手正握著筆畫畫的事實，讓一切自然發生。我厭惡畫人像的原因亦即在此，眼前一定有

氾濫　1978年　鉛筆畫　45.7×60cm　連納德E.B.安德烈收藏

個模特兒，我看著他不得不找話題跟他聊聊。

　　假如我的作品還算生動的話，那也許是來自人們奇妙的分離感──一種孤立感。拉斐·克蘭在那幅畫像中就像是真正的他，使你不禁想去接近；不過，我想那裡面蘊藏許多含意──就像〈石灰土堤〉、〈一九四六年的冬天〉、〈克麗絲蒂娜的世界〉一樣。當我畫〈愛國者〉時，我整個人彷彿消失了，靈魂脫出軀殼飛入太虛，俯視整個緬因州；而那個穿制服的小人正坐在小閣樓上，憑窗遠眺茂密的檜木林，那種感覺就好像自己早已去世好幾年似的，已經不存在於這個世界裡。

圖見 89 、
24、38、
92 頁

　　如今，如果沒有一個地方有如此強烈的關聯性，我可能

無法再有這種感覺了。我認爲一個人藝術的進境與深刻是和他對事物的愛戀程度有深厚關係的；我畫查茲佛德附近的山丘並不是因爲它比別處的山丘優美，而是因爲我生於斯長於斯，它對我有特殊的意義。我到緬因州去也並非那兒鹹濕的海風或清新的天氣，事實上無論緬因州的風景怎樣我都喜歡它，對它有著偏愛；雖然那裡總飄盪著玉米球的陳腐味道，但那碼頭邊的小船、老漁夫、傾斜的屋頂，都是我感到興趣的。

你決不會説拉斐·克蘭的畫好像是緬因州的寫照，但事實上我已將自己對緬因州的感覺忠實地表現在畫面上——幾乎從畫面上便聞得出緬因州的味道，這鄉間特有的安靜與自由的特質使我興奮不已。我喜歡它和拉斐·克蘭一樣具有一種敏感性。

上面正是我除了畫緬因和賓州之外不畫別處風景的理由。我不認爲別的畫家也應該像我這樣生活，不過無論怎樣作都是提昇你自己，我們所作的事不是付出就是給予，羅勃·福斯特便是個好例子。他晚期所作的詩鮮有傑作，因爲他不再繼續滋養自己，這真是成功帶來的危機也是我引爲警惕的。如果我老是耽心是否賺得溫飽，或是可買張飛機票往芝加哥，老天，這真會使我頹喪不已！

每當外出旅行，你必定能有所收穫增長見聞。我的作品或者失去某些重要的特質——可能是天真、純潔；然而那些從歐洲回來的傻子，實在看不出他們對自己所作的事有深入探究。依我看來他們只得到膚淺的表面，他們所作的只是令人厭煩地，喋喋不休談論他們旅行所見。

從我初戀情人到名藝術評論家，他們都批評我太偏狹了。他們常説：「安德柳，到外國旅行對你將有好處。你必須開拓你的領域，增廣視野，然後重新看事物。」目前只有一件事鼓舞我不斷前進，那就是建立美國的藝術家能創造屬於自己藝術風格的信心。實際上我正像艾肯斯和荷馬一樣，

深草綠色外套
1978年　鉛筆畫
45.1×30.5cm
連納德E.B.安德烈收藏

當今畫家中我最讚佩霍伯不只因爲他的作品，更是因爲他是我所知道唯一確信美國藝術家能依靠自己建立自己風格的人。（霍伯逝於一九六七年）

　　我毫不客氣地忽視了現代外國的藝術家，我提到的「美國」是純粹美國的，不像別人總是說「塞尚、畢卡索、勃拉克如何如何……」他們總是說：「在繪畫上我們仍非常幼

泛濫　1978年　鉛筆畫　45.7×60cm　連納德E.B.安德烈收藏

稚。」我所說的並非繪畫的實質而是繪畫中的「美國特質」
問題，一種與生俱來的特質。我以爲法蘭兹・克萊因雖然抽
象，但這方面的表現依然很强烈；那就像早期懸掛在門上的
風信旗，很難正確預測。〈愛國者〉那幅作品中的一種純樸原
始特質，我相信只有美國畫家才畫得出來。那是一種純淨
美，羅勃・福斯特最好的詩中也經常有這種特質。

　　有人問我爲何只畫美國風景？這太沒有深度——彷彿只
有到歐洲才能得到所謂的「深度」似的。對我而言，歐洲毫
無意義，你想找個深刻的地方作畫。美國鄉間最合適；如果
你到紐約，你只能見到流水般的人潮以及一點東一點西。拿
拉斐・克蘭來說，他幾乎大半生住在緬因州；如果你對「本

髮辮　1979年
鉛筆畫
45.7×60.3cm
連納德E.B.安德烈收藏

質」問題感到興趣，你可以從拉斐・克蘭身上得到，他本質的純良，就像一隻絕未與其他品種蘋果交配的純麻肯特修種蘋果一樣。

　　當拉斐・克蘭的肖像完成後，首先我拿給他的家人看。他的太太看了悲嘆欲泣，他的兒子則一語未發只走近拉斐緊緊抱住他。然後我要拉斐問他幾個親朋好友有什麼看法，有些人看了之後也是泫然欲泣。那真是使我感動的一大經驗。最好你能到新英格蘭地區去親自體會一番。

　　後來我把這張肖像送到當地一家雜貨店──店主認識拉斐，把畫倚靠在罐頭食品架上。我經常這樣品評一張畫，看它與桃子罐頭上粗糙顏色及現實物相較之下效果怎樣。

　　我畫畫經常接受批評，每當盡我所能畫完時我總感到不滿意；對於不成熟的作品我實在難過，但總算突破了障礙。作品未完成時我決不拿給旁人看，因爲我實在太敏感、太緊張了；即使是一個小孩進來批評幾句，我都受不了，這不是很可怕嗎？

說來奇妙，我對一幅作品抱著全部的關心是當我正在繪畫的時候；有時我的確有些介意得失，設想以怎樣的面目去尋求成功？不過到頭來作品有無出售對我卻沒有什麼區別。事實上，我繪畫的目的是為了創造一種境界，而很幸運地我也能藉畫維持生活──坦白說我實在不知道，也沒有特別興趣知道銀行裡究竟有多少存款？每年我大約繪二幅蛋彩畫，且大約只有廿幅水彩夠格拿出來。貝茜為我保存一些，包括那張〈愛國者〉；但若換了我，我是一幅都不會留下來，因為簡直沒有一張是滿意的。

　　如果某幅畫即將賣出去，我是第一個出來提高價格的人。我不喜歡公開標價，有時人們過於誇張以至許多人都認為我是百萬富翁（其實不是）。如果我每件作品都能賣高價的話，某些被我畫過的人說不定會以為我在利用他們。

　　畫的價格也是頗奇妙的，它能使人們感覺藝術的重要。美國注重金錢價值，我的意思是說如果我手邊還有〈克麗絲蒂娜的世界〉且告訴人們說這幅蛋彩畫價值不菲，那麼他們才會真正認真去看，甚至從中獲得一些什麼。事實上當我最初畫這幅時，人們從旁走過卻不曾留意。

　　我從不會厭倦賣畫，只有傻瓜才願意完全限定自己的身價。父親告訴我的最後一件事是一定要在我自己有信心的工作下謀生，他曾因當前藝術界及傳統的趨勢以至他的寫實作風不受重視而感到沮喪。

　　不過我反倒覺得這是我幸運之處，在美國藝壇上我可以說正逢其時；過去我是孤獨的，但現在許多寫實主義畫家輩出──或許部分原因是受我成功的影響吧！在今天，抽象畫家反而變成最保守的，而我則是屬於最前衛的。

　　我對自己唯一確信的是我確實擅於把握時機。我承認我天賦較高，但在向理想邁進上我比其他畫家更鞭策自己，警惕自己不輕易滿足，一口氣狂熱地畫了四十年。在以後廿五年裡我想我將畫得很少，我甚至感覺我不會再畫下去。我也

秋天　1982年　鉛筆畫　42.5×35.6cm　連納德E.B.安德烈收藏

遮陽　1982年　鉛筆畫　45.7×60.3cm　連納德E.B.安德烈收藏

不知道爲什麼，只是一種感覺；反正隨興所至，不管遠近了。

　　當一種思想已經在我內心建立時，我常感到不得不去實踐；有時我想沒有任何事情比在強風吹拂的秋天坐在玉米園中傾聽沙沙風聲更令人愉快了，而當我走過一排排被風吹動的玉米園時，便聯想起國王沿著隊伍檢閱馬背上中古武士的情景。我喜歡探究生長過程中的各種事物，有時甚至將玉米莖連根帶回畫室仔細研究它的色彩。一個人怎樣才能抓住大自然的真實色彩啊？這個念頭簡直使我瘋狂！

魏斯像

一九一七　七月十二日生於美國賓夕法尼亞州的查茲佛德
　　　　　（Chadds Ford）。父親紐威・康瓦斯・魏斯
　　　　　（N. C. Wyeth）是著名的插畫家。安德柳・魏
　　　　　斯從小在父親指導下學會繪畫。因身體虛弱只
　　　　　上學兩週即回到家裡，靠父母教導，未再接受
　　　　　學校教育。（俄羅斯革命興起。特嘉、羅丹去
　　　　　世。）

一九三二　十五歲。接受父親繪畫訓練，受杜勒、林布蘭
　　　　　特、荷馬影響。開始畫查茲佛德的鄰居，庫尼
　　　　　爾牧場的安娜與克爾夫婦等。（美國失業者一
　　　　　一六○萬人、史達林開始實行獨裁專政。）

一九三六　十九歲。水彩畫三十幅參加費城的藝術展覽。
　　　　　（西班牙內亂暴發。）

N.C.魏斯與他完成的插畫　1914年攝

一九三七　二十歲。在紐約的馬格貝斯畫廊舉行首次個展，
　　　　　獲得批評家的讚賞。（中日戰爭興起，畢卡索
　　　　　〈格爾尼卡〉參加巴黎世界博覽會。）

一九三八　二十一歲。波士頓的德爾・安德・里查茲畫廊個
　　　　　展。參加賓夕法尼亞學院藝術展覽。（德國納粹
　　　　　政權大量屠殺猶太人。巴黎舉行「國際超現實主
　　　　　義」展。）

一九四〇　二十三歲。五月十五日與貝茜・詹姆士結婚。此
　　　　　時作品多為水彩畫。（德軍攻進巴黎。克利去
　　　　　世。）

一九四三　二十六歲。九月二十一日長男尼可拉出生。作品
　　　　　參加紐約近代美術館舉辦「美國的寫實派與魔術
　　　　　寫實派畫展」。（沙特發表「存在與虛無」。）

N.C.魏斯的插畫〈森林中的搏鬥〉，此畫是爲《最後的摩希根族》所作的插畫。1919年　油畫畫布 101.6×81.3cm 查茲佛德，白蘭地阿美術館藏

一九四五　二十八歲。父親紐威・康瓦斯・魏斯因車禍喪
　　　　　生，使他異常悲痛。開始嘗試乾筆水彩及蛋彩
　　　　　畫，後來一直以此方法作畫。（美國在廣島、
　　　　　長崎投下原子彈。第二次世界大戰結束。）

一九四六　二十九歲。七月六日次男吉米出生。作〈一九四
　　　　　六年的冬天〉。作品參加紐約惠特尼美術館雙年
　　　　　畫展，以及匹茲堡的卡奈基協會舉辦「合眾國
　　　　　繪畫展」。（第一屆聯合國安全理事會成

在畫室中的安德柳・魏斯　1932年攝

N.C.魏斯家中的聖誕卡
1935年

立。）

一九四七　三十歲。參加賓夕法尼亞學院藝術展覽獲泰納水
　　　　　彩畫獎。獲美國美術文藝協會頒發「繪畫貢獻獎
　　　　　章」，獎金一千美元。作〈海風〉。（畫家波納爾
　　　　　去世。）

一九四八　三十一歲。參加卡奈基協會「合眾國繪畫展覽」
　　　　　獲第二獎。作品〈克麗絲蒂娜的世界〉爲紐約現代
　　　　　美術館收藏。（蘇聯封鎖柏林。以色列共和國成

1943年10月16日的
《星期六晚報》以
魏斯的畫作〈獵人〉
爲封面

　　　　　　立。）

一九五一　三十四歲。在緬因州洛克蘭的威廉・Ａ・法斯渥
　　　　　斯美術館舉行回顧展。（太平洋安保條約簽
　　　　　訂。）

一九五六　三十九歲。舊金山市的Ｍ・Ｈ・德揚美術館，
　　　　　及加州聖達・巴巴拉美術館舉行回顧展。（帕
　　　　　洛克去世。）

一九五七　四十歲。威明頓的戴拉維爾美術館舉行回顧展
　　　　　（由威明頓美術協會協助）。在玆堡國際美術
　　　　　展榮獲「大衆獎」。（蘇聯發射人造衛星。卡
　　　　　繆獲諾貝爾獎。）

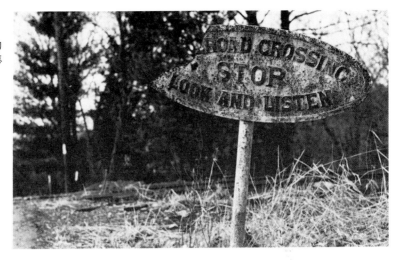

N.C.魏斯
1945年
出車禍身亡處的
火車軌道口標誌

一九五九　四十二歲。作品參加在莫斯科舉行的「美國繪畫
　　　　　雕刻展覽」。（蘇聯總統訪美。）

一九六〇　四十三歲，在麻省理工學院查爾斯・亨頓紀念圖
　　　　　書館舉行回顧展。（非洲諸國紛紛獨立。卡繆去
　　　　　世。）

一九六二　四十五歲。在紐約州水牛城的奧布萊特・諾克士
　　　　　美術館舉行回顧展，展出一九三七年至一九六二
　　　　　年的蛋彩畫、水彩、素描等共一百四十幅。（古
　　　　　巴危機暴發。阿爾及利爾獨立。）

一九六三　四十六歲。麻薩諸塞州蓋布里吉的福格美術館籌
　　　　　劃舉行魏斯回顧展，作品包括從一九四一年至一
　　　　　九六二年的繪畫及鉛筆素描七十三件。這項展覽
　　　　　巡迴紐約畢亞龐特・莫康圖書館、華盛頓柯克蘭
　　　　　畫廊、緬因州洛克蘭的威廉・A・法斯渥斯美術
　　　　　館展覽。作品〈她的房間〉以六萬五千美元為法斯
　　　　　渥斯購藏。亞利桑那州立大學畫廊舉行魏斯回顧
　　　　　展，作品包括從一九三七年至一九六二年的蛋彩
　　　　　畫、水彩畫、素描等九十三件。榮獲美國總統詹

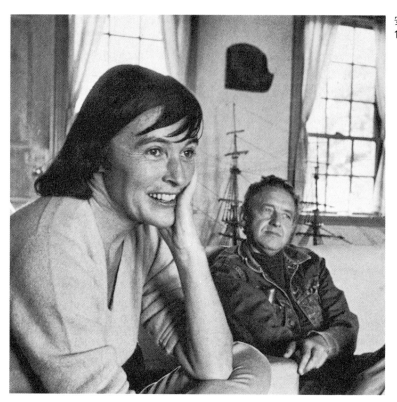

森頒授「自由勳章」，這是和平時期美國總統頒
給人民的最高榮譽勳章。作品參加賓夕法尼亞美
術學院藝術展覽及惠特尼美術館雙年畫展。參加
加拿大畢瓦布克藝術館舉辦的國際美展，這項展
覽巡迴英國倫敦泰特美術館展出。榮獲「美國藝
術獎」。（甘迺迪遇刺。美英蘇部分禁核條約簽
訂。勃拉克・佛特里埃去世。）

一九六五　四十八歲。賓夕法尼亞州哈里斯堡的威廉潘紀念
　　　　　美術館舉行魏斯父親「N. C. 魏斯展」，魏斯作
　　　　　品參加展出。（美軍參加越戰。）

一九六六　四十九歲。賓夕法尼亞州費城的賓夕法尼亞美術
　　　　　學院主辦大規模魏斯回顧展，作品包括從一九三

安德柳·魏斯　1972年攝

魏斯與他的作品

魏斯作品於美術館中個展陳列，中間爲歐遜家房子的模型。

距波士頓三小時車程的克辛格地方的魏斯別墅，克麗絲蒂娜與歐遜家就在海的對面。

八至一九六六年的蛋彩畫、水彩、鉛筆素描等一二二幅，並巡迴巴爾的摩美術館、惠特尼美術館、芝加哥藝術協會展出。（中國「文化大革命」開始。普魯東、傑克梅第去世。）

一九七〇　五十三歲。麻薩諸塞州波士頓美術館創立百年紀念，舉行魏斯回顧展，作品一百五十幅。（美軍進軍高棉。羅斯科去世。一九七一年台灣退出聯合國。）

一九七三　五十六歲。加州的聖法蘭西斯哥美術館，蒐集魏斯的九十幅蛋彩畫、水彩、鉛筆畫等，舉行以「安德柳‧魏斯的藝術」為題的回顧展。

一九七四　五十七歲東京國立近代美術館舉行「安德柳‧魏斯回顧展」，這是魏斯回顧展首次大規模在國外

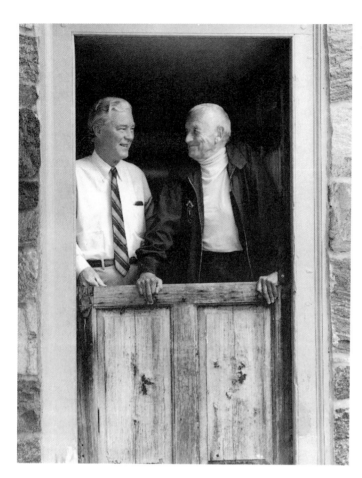

舉行。安德柳・魏斯在繪畫藝術上的卓越成就，
使他雖然未受過學院教育，但卻先後獲得哈佛大
學、普林斯頓大學、賓夕法尼亞州立大學及緬因
州的柯爾比大學頒贈名譽博士榮銜。現在他仍不
斷從事繪畫創作。（尼克森總統辭職。東京國立
博物館舉行「蒙娜麗莎」展。）

一九七六　五十九歲。紐約大都會美術館舉行「魏斯的兩個
　　　　　世界」展覽。是該館首次舉行現仍在世的美國畫
　　　　　家展覽。（美國建國 200 年。艾伯斯、艾倫斯

特、柯達爾、曼連去世。）

一九七七　六十歲。在潘克巴畫廊舉行近作展。

一九七八　六十一歲。南卡羅萊納州的葛林威爾市立美術館個展。日本日本橋三越畫廊個展。（基里訶去世。）

一九八〇　六十三歲。巴黎的克勞德・貝納畫廊個展。倫敦皇家美術學院舉行魏斯回顧展。（沙特、馬里尼去世。）

一九八一　六十四歲。里瓦美術館個展。

一九八三　六十六歲。田納西州的布爾克斯美術館個展。（韓航遭蘇聯軍隊擊落。米羅去世。）

一九八四　六十七歲。葛林威爾市立美術館回顧展。東京伊

從鐵軌上往下望的庫尼爾農場

魏斯與他的妻子貝茜及
兒子吉米合影

勢丹畫廊版畫展。（洛杉磯奧運舉行。）

一九八五　六十八歲。俄亥俄州康頓藝術協會個展。紐約州
　　　　　阿諾特美術館「魏斯三代同堂」展。美國「藝術
　　　　　與收藏」雜誌首次公開「人所未知的魏斯」介紹
　　　　　他所畫的赫佳系列裸體畫。（兩伊戰爭。夏卡爾
　　　　　去世。）

一九八六　六十九歲。東京西武美術館舉行魏斯展。賓州收
　　　　　藏家連納德買下魏斯的赫佳連作二百四十幅。
　　　　　（車諾比核能電廠發生事故。亨利摩爾去世。）

一九八七　七十歲。俄羅斯聖彼得堡的美術學院展出魏斯三
　　　　　代所畫的美國原像。這項展覽後來巡迴世界展
　　　　　覽。（美日戰略防衛協定簽約。安迪・沃荷去
　　　　　世。）

一九八八　七十一歲。美國費城華斯渥斯美術館舉行「畫家
　　　　　的真實」展。（蘇聯從阿富汗撤軍。）

一九八九　七十二歲。波特蘭美術館舉行「緬因州的魏斯」
　　　　　展。（東歐諸國共產政權先後解體。）

魏斯坐在他倒置的畫作前

一九九〇　七十三歲。紐約麻塞畫廊舉行「新英格蘭」畫
　　　　　展。東京舉行魏斯筆下的林佳展。（東西德統
　　　　　一，德國聯邦共和國誕生。）

一九九一　七十四歲。日本秩父的加藤近代美術館舉行魏斯
　　　　　畫展。（蘇聯共黨解體。）

一九九二　七十五歲。義大利波隆納的佛爾尼畫廊舉行魏斯
　　　　　展。美國華斯渥斯美術館舉行「海與陸之間——
　　　　　魏斯夫婦收藏展」展出四十件作品。布郎迪凡美
　　　　　術館舉行魏斯「林佳——之後」展。（美國發生
　　　　　洛城黑人暴動。巴塞隆納奧運。）

一九九六　七十九歲。

國家圖書館出版品預行編目資料

魏斯＝ Andrew Wyeth ／何政廣編著.
--初版，--台北市：藝術家出版：藝術圖書總經銷
，民 85　面；　　公分--（世界名畫家全集）
ISBN　957-9530-46-7 （平裝）

1 魏斯（ Wyeth,Andrew,1917--）-傳記
2 魏斯（ Wyeth,Andrew,1917--）-作品集
-評論　3 畫家-美國-傳記
940.9952　　　　　　　　　　85011834

世界名畫家全集

魏斯 Andrew Wyeth

何政廣／編著

發行人　何政廣
編　輯　王庭玫・王貞閔・許玉鈴
美　編　曾燕珍
出版者　藝術家出版社
　　　　台北市重慶南路一段 147 號 6 樓
　　　　TEL：（02） 3719692~3
　　　　FAX：（02） 3317096
　　　　郵政劃撥：0104479-8 號帳戶

總 經 銷　時報文化出版企業股份有限公司
　　　　　桃園縣龜山鄉萬壽路二段351號
　　　　　TEL:（02）2306-6842

印　刷　欣 佑彩色製版印刷有限公司
初　版　中華民國 85 年（1996）11 月
定　價　台幣 480 元

ISBN　957-9530-46-7
法律顧問　蕭雄淋